自然生活家 50

魚拓自然

臺灣魚拓藝術

嚴尚文 著

晨星出版

目次

CONTENTS

踽踽獨行，善哉，偉哉

推
薦
序

廖一久

臺灣位於歐亞大陸東南隅，臨東海、南海與太平洋的交接點。銜接島弧兩端，處在一個南來北往樞紐位置。早期移民來臺要渡海，今日貨運商旅也是要走船。臺灣與世界接觸媒界是海，而融合臺灣本土習俗與外來文化的也是海。海洋不只孕育了生命，海洋也成就了臺灣。

「河海不擇細流，故能就其深」，海納萬物，故能資源豐沛。臺灣鄰接之海域是上天賜予我們的寶藏，這裡有豐富的漁場，也有充沛的資源。千百年以來，臺灣島上住民利用海洋，從中獲取食物與資源，也感染了海洋習性，我們與大海搏鬥也與大海合作。傍海而居的臺灣各個族群，無論是食衣住行、信仰習俗或文化藝術，隨處可見海洋之影響。眾多海島元素中又以海洋生物扮演了一個至關重要角色，因為牠們不僅提供了我們物質糧食，甚至滿足了我們精神與文化層次。海洋及其繁多魚蝦文物不斷的出現在神話、傳說、宗教、歌謠與藝術繪畫創作中，豐富了我們的文化。

海洋藝術包羅萬象，魚拓是其中一種非常特殊與專門的藝術形式。它介於真實與想像之間，同時具備科學考據與人文創作。一般人對魚拓印象多來自釣魚世界，為了記錄戰果，釣客們將奮力拚搏釣上岸的稀有魚種拓印在紙上，留下一個珍貴記憶。但鮮為人知的是，除了記錄之外，魚拓也可以是一種純粹的藝術創作，而且也已經取得了極高的成果。綜觀歷史，早在兩千多年前的東漢時期，拓印即已經被當成一種記錄與藝術形式，時至今日，儼然已成文化資產中一個重要支脈。不僅如此，拓印被更近一步轉換成以魚類為主體的 —— 魚拓，發展至今也已經有一百多年了。這段期間，魚拓藝術不僅在原本就已經蓬勃發展的日本擁有廣大鑑賞群眾，同時在愈來愈多人從事這項藝術創作的臺灣，其魚拓藝術也愈形多元豐富。

臺灣魚拓藝術先行者 —— 嚴尙文先生，多年來秉持著理想與理念，默默耕耘，努力地將其發揚光大，其踽踽獨行，從事魚拓藝術至今也已經超過四十個年頭了。記得 2000 年澎湖水族館爲了開館兩週年舉辦慶祝活動，特別展出嚴先生五十多件魚拓作品，民眾反應非常熱烈。我與其相識數十年，相信他身邊朋友們都可以感受到嚴先生對魚、對拓印、對藝術與對社會，乃至於對臺灣的關懷與堅持。每次聽他介紹魚拓製作過程都是一致敬佩，每一個步驟、每一個環節都是這麼地仔細認眞，這就是臺灣人認眞負責的具體表現。

　　不只自己熱愛魚拓、專研魚拓，他也開班授課推廣魚拓。不僅如此，更進一步將魚拓藝術帶到監獄中，指導受刑人接觸魚拓。利用藝術洗滌心靈，進而感化人心，期盼受刑人能從中培養嗜好，甚至有一個專業技能可貢獻社會。七年多來不辭辛勞，持之以恆，已經初見成效，然而近年來如此一件花費不多且深具社會意義的善事，卻因某些原因而擱置了下來，實在非常可惜。

　　很高興嚴先生能將多年來的努力集結成冊。在這本美麗畫冊中，不僅記錄了魚蝦蟹貝詳實的一面，更增添了文人雅士藝術氣息，是一部結合自然與人文藝術之佳作。我本人專研魚蝦蟹貝研究已經超過一甲子了，深知自然科學研究必須要融入大眾生活之中，要讓民眾有感，除了吃魚吃蝦之外，更要能欣賞魚蝦與大自然之美。這本書冊傳達了豐富的藝術氣息，本人非常樂見它的付梓出版。特此爲序。

國立臺灣海洋大學終身特聘教授
世界科學院院士
中央研究院院士

2019 年 9 月于基隆

A Salute to a Rare Art Creator

Taiwan is located in the southwest corner of the Eurasian Continent, at the junction of the East China Sea, the South China Sea, and the Pacific Ocean. Connecting both ends of the island arc, it is in a hub position from south to north and north to south.

In the early days immigrants came to Taiwan by sea. Even today, the sea still plays an important role in freight and business travel. It's the sea that links Taiwan and the world. It's also the sea that integrates Taiwan's local customs and foreign cultures. The sea not only nurtures life, it also creates Taiwan.

"The river and the sea never reject the trickles. That is how they become so deep." The sea accepts everything and is very resourceful. The seas adjacent to Taiwan are treasures bestowed upon us by God. There are abundant fishing grounds and abundant resources here.

For thousands of years, the inhabitants of Taiwan Island have used the sea to obtain food and resources, and their habits are deeply related to it. We fight with the sea and cooperate with it. The influences of the sea — such as clothing, food, housing and transportation, beliefs and customs, culture and art — can be seen everywhere in Taiwan's various ethnic groups that live by the sea.

Among the many island elements, marine creatures play a crucial role, because they not only provide us with material food, but also satisfy our spiritual and cultural lives. The sea and its many fish and shrimp relics continue to appear in myths, legends, religions, songs, and artistic paintings. This greatly enriches our culture.

Ocean art is all-encompassing, and gyotaku is one of the very special and professional art forms. It is between the real and the imagination, and covers both scientific research and humanistic creation.

Most people's impression of gyotaku comes from the fishing world. In order to record the victory, the fishermen try to print on the paper the rare species of fish that they have wrestled to pull on to the shore, in order to leave a precious memory of them.

However, few people know that, in addition to recording, gyotaku can be regarded as a pure artistic creation, and has achieved a very high achievement. In the history we can see that as early as 2,000 years ago, in the Eastern Han Dynasty, rubbing had been regarded as a form of recording and art. Today it has become an important branch of cultural assets.

More than that, the rubbing has been further transformed into a fish-based gyotaku, which has existed for more than 100 years. During this period, gyotaku art has become quite popular in Japan and has attracted a big group of appreciators. And in Taiwan, more and more people are engaged in this art creation, making it more diverse and colorful.

The pioneers of gyotaku art in Taiwan have been adhering to the ideals and concepts of it for

many years. They work hard quietly, and strive to carry the art forward. Among them Sowell Yen is a typical one. He has been engaged in gyotaku art for more than 40 years.

I remember that, in the year of 2000 when Penghu Aquarium celebrated its second anniversary, Sowell was invited to exhibit more than 50 pieces of his gyotaku works there, and the public responded to it enthusiastically.

I have known Sowell for decades, and believe that those around him can feel his care and love for fish, for rubbing, for art, for the community, and for Taiwan. Every time I listen to him introducing the production process of gyotaku, I admire him. He explained every step and every link carefully and patiently. This is the concrete manifestation of the diligence and accountability of Taiwanese.

Sowell not only loves gyotaku and specializes in it, he also opens classes to teach gyotaku art. More than that, he goes to the prison to teach the inmates gyotaku art. He uses art to cleanse the prisoners' souls and improve their minds, hoping that they can develop a hobby or a professional skill on which they may be able to make some contributions to the society.

After many years of effort and perseverance, he has achieved initial results. However, for some unknown reason the little budget from the government for doing this beneficial work has been shelved in recent years. It's a pity.

I am very happy that Sowell can put together his gyotaku works into a book. This beautiful picture album not only records the detailed aspects of fish, shrimp, crab and shellfish, but also demonstrates an artistic atmosphere of the literati. It is a masterpiece combining nature and humanistic art.

I myself have been specializing in fish, shrimp, crab and shellfish research for more than 60 years, and I know that natural science research must be integrated into public life. The way to touch people's hearts is not just letting them eat fish and shrimp, but enabling them to appreciate the beauty of fish, shrimp, and nature.

This album conveys a rich artistic atmosphere, and I am very pleased to see it published and to write this preface.

Lifetime Distinguished Professor of National Taiwan Ocean University
Academician of the World Academy of Sciences

I-Chiu Liao

（英譯： 陳英明 English translation by Edward Chen）

臺灣魚拓藝術的先驅者

推
薦
序

邵廣昭

　　很高興知道尚文兄有意將他過去四十多年來在魚拓方面鑽研的心得和經驗，編撰成書公諸於世，也為他一生致力於魚拓藝術創作及教學推廣的經歷，留下可供後人傳承與學習的機會。這本書的出版，正可以彌補目前坊間很難找到一本內容既豐富完整，又有多幀精彩魚拓作品的好書。我個人對魚拓藝術是外行，只能從外行人來看門道，若從科學的角度來判斷一幅魚拓作品的好壞，應是從魚拓作品在色彩呈現上的真實性，和魚兒的泳姿是否自然鮮活來做評價。尚文兄的作品迄今仍然是我看過許多不同創作者作品中最為出色的一位，因此相信這本由他親自介紹魚拓技術和技巧的書，是對魚拓有興趣的朋友們最值得買來閱讀的一本教材。

　　記得三十多年前在剛認識他時，是我生平第一次看到彩色魚拓的作品，真是令我讚嘆不已。沒想到這些魚兒竟然可以用拓印的方式，把物種原來的體色和姿態拓印到紙上，還能夠呈現得如此維妙維肖、栩栩如生，逼真程度宛如一張水底魚類的生態攝影作品，當然也打破了我過去一直以為魚拓和古時候的「拓印」、「拓碑」一樣，只有黑白而沒有彩色的錯誤印象。尚文兄的魚拓作品為何會如此生動自然、意境高超，當然這和他自身具有深厚的藝術修養有關。他在藝術和文創方面可謂才華洋溢，不只是表現在他的魚拓藝術作品上，從他所設計的禮品、獎牌樣式，或是他近年來在臺灣各地旅遊所拍攝的絕美照片，都可得到印證。

　　我有幸認識尚文兄，也是因為魚是我們共同興趣和使用材料，只是他拿來創作魚拓，我拿來做學術研究。1984 年我學成回國後，就開始投入臺灣魚類分類和生態的調查研究，因為是當時國內最早利用水肺潛水，到珊瑚礁區調查魚類生態的學者，所以很容易發現並發表許多魚類的新種和臺灣的新紀錄種，較有機會被媒體關注和報導。到了 1990 年代，個人所建立的「臺灣魚類資料庫」也吸引了許多喜愛魚類或是仰賴魚類為生的朋友們，包括釣友、潛水賞魚及攝影、漁民、觀賞魚業者、從事魚類文創或學術研究

的朋友們，上網來查閱魚種資料。相信尚文兄也是透過資料庫的使用而先認識了我。1991 年青商會所舉辦的第二十九屆十大傑出青年選拔，尚文兄正好是該屆選拔籌備會的前一任總幹事，而他的夫人分配擔任我的訪問員，也因此對於我的參選特別關心。回想起來，我當年有幸獲選為第二十九屆的十傑，尚文兄應該也是我人生中的貴人之一。

　　臺灣是生物多樣性之島，我們的物種多樣性十分豐富，單是魚類就已經高達 3200 多種，占了全球魚類種類的十分之一。但是臺灣原本豐富的漁業資源在過去這四、五十年內，由於過度捕撈、汙染、棲地破壞及氣候變遷等各種原因，已使得許多魚種的數量都在大幅減少。從豐富、常見變成偶見或罕見，甚至於消失或是滅絕，其中有半數種類大概很難再有機會被發現或採獲。長此以往，如果大家再不共同努力來推動海洋保育和復育工作，那麼很可能到了 2050 年代，就會如科學家所預言，海裡將會沒有野生的魚類可供食用，潛水也看不到美麗的珊瑚礁魚類，科學家做研究也找不到魚的材料，魚拓藝術也會因為沒有了野生魚類，只剩下少數養殖的種類而逐漸沒落。這就是不永續，因為我們沒有把老天賜給臺灣的遺產，原封不動地留給下一代。為了要改善過度捕撈以及非法捕撈的問題，我們曾在十年前開始推動《臺灣的海鮮選擇指南》，希望透過消費者自己的覺醒和努力來吃對魚、買對魚，對海洋保育作出貢獻。魚拓藝術的推廣，就是重振臺灣海洋文化最好的選項，也有助於改變過去大家都認為臺灣的海洋文化，就是海鮮文化的錯誤印象。

國立臺灣海洋大學海洋生物研究所榮譽講座教授
中央研究院動物所前所長
生物多樣性研究中心前主任
國立海洋科技博物館諮詢委員

2020.01.09

Pioneer of Taiwan's gyotaku Art

I am glad to learn that Sowell Yen plans to compile his 40-year gyotaku-making experience and his gyotaku arts into a book and publish it. This offers an opportunity for those who are interested in learning gyotaku-making art from his life-long experience in creating, teaching, and promoting gyotaku art.

The publication of this book can make up for the lack of a good book with rich content and multiple frames of wonderful gyotaku works.

Personally, I am a layman in the art of gyotaku, and can only see it from a layman's point of view. A scientific evaluation of a gyotaku art should be based on the authenticity of its color presentation, and the naturalness of the fish's swimming. Sowell's work is by far the best among the works of many others I have seen. Therefore, I believe that this book, introducing gyotaku-making skills by Sowell himself, is the most worth buying textbook for those who are interested in gyotaku art.

I remember that, when I first met him more than 30 years ago, it was the first time I saw a color gyotaku work, and I was really amazed. I never imagined that the fish's original body color and posture can be rubbed vividly onto the paper, just like a underwater ecological photo. It corrects a false impression that gyotaku is the same as the ancient "rubbing", only in black and white, not in color.

The reason why Sowell's gyotaku work is so vivid, natural, and artistic, is of course related to his own background as an artist. He is very talented in artistic creation, which can be seen clearly in his gyotaku works, in the styles of his gift-and-medal designs, and in the many beautiful photos he took recently during his travels around Taiwan.

Fish brought me and Sowell together. Fish is our common interest and the common material used. The difference between us is that he uses fish for gyotaku making and I use it for academic research.

After I finished my overseas study and returned to Taiwan in 1984, I started to work on the taxonomy and ecology of the fishes in Taiwan. I was among the few domestic scholars who first used scuba diving to investigate fish ecology in the coral reef areas. It was easier for us to discover and post the new fish species, and easier to catch the attention of the media.

Since I established Taiwan Fish Database in the 1990s, it has been widely used by those who love fish or rely on fish for a living, such as anglers, underwater photographers, fishermen, pet fish dealers, academic researchers, and the artists who use fish for cultural creativity. I believe that Sowell got to know me through the use of the database.

In 1991 Sowell happened to be the former chairman of JCI Taiwan's organizing committee for selecting the 29th Top Ten Outstanding Youths, and his wife, assigned as my interviewer, cared a lot about my application. Luckily I was selected as one of the top ten youths of the year. Thanks to Sowell, his wife, and the selection

committee members.

Taiwan is an island of biodiversity, with species of many different kinds. There are more than 3,200 species of fish alone, accounting for one-tenth of the world's fish species.

However, in the past 40 to 50 years, Taiwan's rich fishery resources have been greatly reduced due to various reasons, such as over fishing, pollution, habitat destruction, and climate change. Many common species have now become unusual or rare. Some even have disappeared, or actually died out. About half of them are difficult to find or harvest now.

In the long run, if we don't work together to promote marine conservation and restoration, it is very likely that by the year 2050, as predicted by the scientists, there will be no more wild fish for us to eat, no more beautiful coral reef fish for the divers to appreciate, and no more fish materials for the scientists to do research. And then the gyotaku art will decline, as there will be only a few farmed species remain, no where to see the wild fish.

This is not sustainability, as we did not leave the God-given assets completely to the next generation.

In order to solve the problem of over fishing and illegal fishing, I started to promote Taiwan's Seafood Selection Guide ten years ago, hoping that through consumers' own awareness and efforts, we only eat and buy the right fish, and by doing so can contribute to marine conservation.

The promotion of gyotaku art is the best way to revive Taiwan's marine culture. It could help change the wrong impression in the past that Taiwan's marine culture is seafood culture.

Honorary Chair Professor, Institute of Marine Biology, National Taiwan Ocean University
Former Director of the Institute of Zoology and the Biodiversity Research Center, Academia Sinica
Consultant of Digital Culture Center, Academia Sinica
Consultant of the National Museum of Marine Science and Technology

（英譯： 陳英明 English translation by Edward Chen）

爲魚著彩衣

這篇推薦序是爲了向讀者介紹一本讓我意猶未盡，值得閱讀、品味、學習的好書。這本著作表達出一種藝術的深化過程，一種文化的傳承理念，一種不同的人生價值，並且嘗試引領讀者去欣賞、體會它們。

接觸嚴尚文先生魚拓作品時間，應該有三十年了。因爲我從小就喜歡生物、水和文學藝術，所以從 1989 年 9 月，嚴先生第一次在臺北市國軍文藝活動中心辦展開始，就千里迢迢的從南部北上，嚐鮮的去看了展覽，至今都還依稀記得當年在國軍文藝活動中，那有點像走道般的藝廊中，一幅幅魚拓作品初露頭角的影像。之後也看了他 1992 年的全臺巡迴展，因爲彼時正在擔任教育部國立海洋生物博物館的籌備主任，覺得這種特殊又傳統的藝術型態，或許正是建構海洋文化重要的一環，因此自隔年起一連邀請嚴先生指導並舉辦了四個梯次的「爲魚著彩衣」營隊，希望在臺灣海洋知識與教育的推廣內容中，添加更多藝術與文化的元素。

接下來的幾十年，我對嚴先生作品的關注和熱情，一直沒有消退，因爲他一直在進步。我看到他的作品從早年一隻一隻魚的寫實拓印中，開始「搔首弄姿」，用一些細微的姿態，墨色的暈染變化，試圖表現不同魚隻的個性與神韻。然後看到他在一張印紙上開始拓上一群魚，或聚或離，錯落有致，不但擴大表現了自然世界中魚類的生態行爲，更在藝術領域裡展現了魚拓藝術構圖、布局、勻稱、疏密的美學考量。然後見到他年紀大了，閱歷多了，心境闊了，於是在畫幅中散入了落葉，生長了水草，增添了隨性點題的文字，顯現了更多人世間感情的投射與表達。這樣一條作品的成長路，就像持續看一位天賦異稟藝術家作品的改變與成熟一樣，既迷人，又令人期待。

尚文先生選擇走的人生路也很有趣，他早早就參與了社會中重要的菁英社團，扶輪社和青商會，並身兼重要的服務幹部，就某些角度來看，這和現今大學中流行的 EMBA 班有些類似，除了

方力行

長進知識，交換經驗以外，也是廣結善緣、拓展人脈的場所，對職業生涯的發展甚有助益，但是我們卻看到他運用自己在魚拓藝術的技藝和能量，戮力發展的並不只是商業上的空間，而有更多的力量投入了矯正署的監獄、地檢署的更生保護會、社區的樂齡大學、地區的職訓中心，協助受刑人、更生人、老年人和習技人去尋找不同的技能、寄託、興趣和修養。我不知這算不算是一種將人生奉獻社會公益的典範，但是就如他投身於魚拓藝術一樣，無意從俗，卻篳路藍縷，自創天地。

浸淫魚拓藝術這麼多年以後，嚴先生又回到了初衷，「毅然挑起傳承拓印藝術之使命任務」，將他半生所學的魚拓技藝與心得，鉅細靡遺的分享出來，貢獻社會，內容中包涵了遠自拓印的緣起、技法演進、魚拓的出現、不同魚種的運用、色彩掌握、表現方式、易犯的錯誤以及最終可能的應用領域，知無不言，言無不盡的寫入這本書中，使得讀者或有興趣加入魚拓行列的朋友們，既有深入的淵源瞭解，又有具體的實作指引，就好像獲得了一本武林祕笈，只要勤加演練，自能登堂入室，終得和大師一同游藝人間。

人生可以涉獵的領域，不只有財富、名聲、術業、娛樂，在人跡罕至的雲水之間，還有無盡美好的選擇！

國立海洋生物博物館創館館長
中山大學榮譽教授
教育部文化獎章得獎人

A colorful life of Mr. Sowell

Generally a preface is to recommend a book to the readers – a book worth reading, tasting, and learning from.

However, in this preface I want to do more – to introduce a deepening process of art, a heritage concept of culture, and a different value of life. I'll also take this chance to lead readers to appreciate and to get to know them.

It must have been 30 years since I first saw Sowell's gyotaku works. I have been fond of biology, water, literature, and art since I was a child. When I learned that Sowell would hold his first exhibition of gyotaku arts in September 1989 at the Armed Forces Cultural Center in Taipei, I went all the way from southern Taiwan to view it. Now I still have a vague impression of his gyotaku works exhibiting in the aisle-like gallery of the center.

In 1992 I visited his island-wide exhibition. At that time I was the director of the preparatory committee of National Museum of Marine Biology and Aquarium. I felt that this special, yet traditional, art form might be an important element in shaping a new marine culture. So in the next year I invited Sowell to engage in four fish-coloring camps in a row, hoping to add artistic and cultural elements to the content of Taiwan's marine knowledge and its educational promotion.

In the decades that followed, my attention to and enthusiasm for Sowell's works never waned, as he kept making progress.

I noticed that, in the early years he made realistic rubbing of each fish, but later on he started to make the fish look lively. He tried to use some subtle fish postures, as well as smudges and changes of ink colors, to express the characters and charm of different fishes.

Then I saw that he began to spread a group of fish on a piece of printing paper, either gathering or parting, in a random pattern. This not only expressed the ecological behavior of fish in the natural world, but also showed his aesthetic consideration for the composition, layout, symmetry, and spacing of gyotaku art.

When he had gained ages, enriched experiences, and became broader-minded, he started to add fallen leaves, water plants, and words to his gyotaku works. This further projects and reflects his human emotions. It's so fascinating and exciting to see the changing and maturing processes of a talented artist.

The road that Sowell chose to take is very interesting. He joined the elite societies, such as Rotary Club and JCI, and served as officers. In some perspectives, this is similar to the EMBA programs of the universities.

Through the trainings in these two organizations, he enriched his knowledge and experiences, and at the same time made a lot of friends. This is very helpful to the development of his career.

However, he tried to go beyond that. He used his special gyotaku-making skills to serve the humanity. He went to the prisons of the Corrections Department, the Rehabilitation Protection Association of the District Prosecutor's Office, community universities for the seniors, and local vocational training centers, to assist the inmates, the rehabilitated people, the old people, and the skill-learning people to gain skills, sustenance, interests, and self-cultivation.

I don't know if this is a model of dedicating one's life to the public good, but just like the gyotaku art he has devoted himself to, he has no intention of following the vulgarity. He has made his own way and created his own world.

After being immersed in the gyotaku art for so many years, Sowell has returned to his original intention – to undertake the mission of passing on the gyotaku art. He plans to share with the public, in great detail, the skills and experience he has learned in gyotaku-making,

and make some contribution to the society. It covers the origin of rubbing, the evolution of techniques, the emergence of gyotaku, the use of different species of fish, the mastery of color, the way of expression, the mistakes that are easy to make, and finally the possible application areas.

Anyone who is interested in gyotaku art and plans to get into this field can learn from this book an in-depth understanding of its origin and a specific implementation guideline of it. To him, this book would be a bible of gyotaku art. Those who follow the guideline in the book and practices constantly would soon learn to enjoy making gyotaku, and finally become a master himself.

The fields one can dabble in are not just wealth, fame, art, and entertainment. There are a lot more beautiful things one can choose!

Founder of National Museum of Marine Biology and Aquarium
Sun Yat-Sen University Honorary Professor
Winner of the Cultural Medal of the Ministry of Education

（英譯：陳英明 English translation by Edward Chen）

雪泥鴻爪

作—者—序

嚴尚文

　　自幼隨著父親垂釣，喜歡信手塗鴉，與魚結下不解之緣，繼而投入魚拓藝術濫觴。憑藉著一股傻勁栽進魚拓世界，轉眼間竟然超過四十年。早在二十年前就曾有出書計畫，無奈諸多原因延宕至今。不可諱言，晚了二十年出書也有好處，除了年紀，人生閱歷視野不同，接觸物種更豐富多元，累積經驗更具特色與變化，從過去客觀記錄至今日主觀創作表現，作品更趨成熟專業。

　　人生的事業能夠結合學校所學，並與興趣相結合者，畢竟是少數。踽踽獨行走上臺灣推廣魚拓藝術這條道路，回想過程孤獨艱辛，但又何其幸運，這輩子遇到不少貴人提攜相助，也成為自己得以堅持至今的動力來源。

　　飲水思源，首推兩、三年前，就幫我寫好序文推薦之三位良師益友。第一位「臺灣草蝦之父」中研院廖一久院士，曾於 1999 年「澎湖水族館」開館週年慶時，提供展覽場地，偕同院士的母親、夫人親臨會場，不忘勉勵「臺灣人必須走自己的路」，堅持建立自己的魚拓文化，此信念隨著年齡與日俱增，這句話成為座右銘，深深影響了我一輩子。

　　第二位邵廣昭博士，因第二十九屆十大傑出青年選拔（1991）結緣為好友。廣昭兄大力推薦我於 1993「國際海洋年」〈大海的

廖一久院士。

饗宴〉展出魚拓作品，一路鼓勵我並成為專業諮詢解惑最佳老師，常年使用參考之多冊魚類圖鑑，都是承他所贈送的。

第三位是我的偶像方力行博士，結緣於1993年國立海洋生物博物館籌劃之初，當時我受邀舉辦「為魚著彩衣」研習活動，並錄製「海洋之窗 — 臺灣海洋向前行」教育電臺影音節目，分享他的著作《我的水裡人生》和海洋知識，學習他的詼諧幽默文采，咀嚼不一樣的人生態度，事後才知道他與廣昭兄是連襟。

除此之外，還有諸多貴人。現職琉球漁會的蔡寶興總幹事，早在他擔任漁業推廣期間，熱心幫忙引薦東港、林園、枋寮、淡水、彰化、貢寮等漁會，大力協助推廣魚拓教學活動，提供商業機會，錦情義茂，終生感激；前法務部矯正署基隆監獄祕書楊錦章先生，力促與法務部基隆檢察署及更生保護會基隆分會合辦，指導「魚拓藝師培訓」的藝文教化工作，開啟了個人回饋社會的動機，提供受刑人找回自信及向善的力量，也品嚐了不少基隆在地美食。

基隆市仁愛區樂齡學習中心連續七年提供拓印藝術教學推廣機會，得以開枝散葉、教學相長，與學生分享共老；亦師亦友的國立海洋科技博物館主任陳麗淑博士，總不吝嗇分享寶貴意見，她持續不斷進步的人生態度，勉勵、激勵了我；國際扶輪3521地區前總監PDG Sara、呈捷有限公司郝瑞芳女士及二十多年好友羅新福先生贊助支持，還有許多協助推廣的單位及個人，礙於版面篇幅謹此一併致謝。

投入魚拓藝術濫觴，無拓不樂，沾染一身魚腥味，就是我的拓印人生。回想經常要忍受魚的異味創作，「衣襟半染魚腥氣，拓卷長留天地間」，用來形容自己真的非常貼切。常有媒體記者朋友問到「師出何人？」很可笑的告訴大家，從零到有全憑自己摸索觸類旁通，累積了四十多年的成功與失敗經驗，才有今天的

邵廣昭博士。

與方力行博士合影。

成績，若眞的要說老師是誰？求學階段美工科奠定美術教育之基，
誠爲一生中最好的老師。

　　教育貴乎薰習，風氣賴於浸染。臺灣四面環海，魚源豐富，
休閒活動日益興盛。經過長時間的魚拓推廣，欣見當今風氣逐漸
普及，投入創作者與日俱增，如今終於形塑出獨特的「臺灣魚文
化」拓印傳統。

　　近古稀之年，能夠如願出書一冊，是我努力一輩子的夢想。
坊間雖有極少數翻譯書籍，但與華人拓印方法，表述方式不同，
能夠參考的文獻付之闕如，加上網路複製抄襲，以訛傳訛，誤解
了拓印是一種外來文化，時有所聞，這也是積極出版原因之一。
本書內容闡述了個人美學觀點，反芻拓藝之精髓，記錄了創作點
滴與實務心得，希冀傳承給全球華人愛好者，減少入門時間的浪
費與摸索。透過文化連結與出版交流，衷心期盼對於雋永中華魚
拓文化藝術普及，帶來些許助益。

　　最後一提，浸淫魚拓藝術一輩子，希望能爲臺灣這塊土地記
錄拓藝發展以及尋根探源發展軌跡，篳路藍縷的歲月，若無另一
半同甘共苦、默契相隨，許多大型作品，肯定無法獨力完成；終
其一生，若無另一半鼎力支持，計畫早已夭折，故以此書順利出
版，獻給我的最愛 —— 陳碧玉女士以及我的家人。

夫人陳碧玉女士。

Imprints of yesteryears

In my childhood, I liked to go fishing with my father, and drew whatever I saw. Thus I developed an indissoluble bond with fish, and then devoted myself to the art of gyotaku.

In a blink of an eye, it has been over 40 years since I plunged into the gyotaku world without much sense of it. As early as 20 years ago, I already had a plan to publish a book, but for many reasons it has been delayed until now.

I found that it's not bad delaying the publication for 20 years. In these 20 years, I have become more mature in life experience and in seeing things from different perspectives. I have known more species, and the experiences I accumulated have become more distinctive and various. I have changed from the objective recording in the past to the subjective creation today. And my art work has become more mature and skilful.

There are few people who can actually combine what they have learned at school, what they are interested in, and what they do as a career. Though I led a lonely and difficult life promoting the gyotaku art in Taiwan, I felt lucky. There are always people who offered needed help at the right time. It has become the source of my persistent pursuit for gyotaku art.

To express my thanks, I'd like to mention three teachers and friends who wrote prefaces to recommend this book two or three years ago. The first one is Liao I-chiu. He is the Father of Grass Shrimp in Taiwan, and an academician of Academia Sinica. In 1999 at Penghu Aquarium's opening anniversary, he provided a venue for me to exhibit my gyotaku arts. He came with his mother and wife to see the exhibition, and reminded me that we should build our own gyotaku culture in Taiwan. As time goes by, his words have become a motto and greatly influenced my life.

The second one I want to express gratitude is Dr. Shao Kwang-Tsao. We became good friends in 1990 when he joined JCI Taiwan's 29th Top Ten Outstanding Youths Selection. In 1993 International Year of the Ocean, he helped me to hold a gyotaku show named "Feast of the Sea" at National Taiwan Ocean University. After that, he became a best teacher of mine, continuously giving me encouragement and professional consultation. Many illustrated fish handbooks I often use are the best gifts from him.

The third one I want to express gratitude is to Dr. Fang Lee-Shing. He is my idol. We got to know each other in the year 1993 when he was doing the preparatory work of establishing National Museum of Marine Science and Technology. One of the programs then was the fish-coloring camp, hosted by me. At that time, I did not know that he and Shao Gwang Tsao are brothers in-law. Then I was invited to join his audio-visual broadcasting program – "Window of Ocean – Taiwan Ocean Moving Forward", in which he shared with me his book "My Life in the Water" and his marine knowledge. I admire his witty and humorous broadcasting style, and

ponder over our different attitudes towards life.

I'm also quite grateful to Tsai Pao-Hsing, the current director general of Liuchiu Fisherman's Association. When he was in charge of the fishery promotion, he enthusiastically introduced me the fisherman's associations of Donggang, Linyuan, Fangliao, Tamshui, Changhua, Gongliao and others. He also vigorously helped promoting the gyotaku teaching activities, and offered me business opportunities.

My gratitude also extended to Mr. Yang Jinzhang, the former secretary of Keelung Prison, Agency of Corrections, Ministry of Justice. He urged me to cooperate with the Keelung Prosecutor's Office of the Ministry of Justice and the Keelung Branch of Taiwan After-Care Association to use gyotaku art training as a rehabilitation course for the inmates. It was conducted for more than seven years. The course gave me a motivation to serve the society, and gave the inmates self-confidence and a desire for better lives. It also offered me an opportunity to taste many Keelung local cuisines.

I'd also like to say thank-you to Keelung Ren'ai District Senior Learning Center for providing gyotaku art promoting courses for seven consecutive years. It gave the senior members there a lot of joy and useful knowledge.

Dr. Chen Li-Shu, director of the National Museum of Marine Science and Technology, is a teacher and friend of mine. She shared a lot of valuable opinions with me and gave me a lot of encouragement. I owe a lot to her for my constant improvement in gyotaku-making skills.

And I'd like to say thank-you to PDG Sara, former director of Rotary International 3521 Area, and Mr. Lo Hsinfu, a friend of mine for more than 20 years, for their support and sponsorship.

There are many other people and organizations that also offered help in promoting gyotaku art, but I'm not able to list all their names here. So just allow me to say, "Thank you all."

I devote myself to the art of gyotaku. Though it often gives me a fishy smell, I enjoy doing it. Recalling the days I often had to endure the odor of fish while doing gyotaku, I found that the following words vividly described my life: "Though my clothes are half-stained with fishy smell, the gyotaku works I made may stay long in the world".

The reporters often ask me, "From whom did you learn the gyotaku skill?" My answer is: "I learned it by try and error, not from anyone else."

Isn't it a little funny?

Actually, my achievement today is the result of many failures and successes in the past 40 years. If you insist in knowing who imparted the skills to me, I can only say, "It's the art education I received from the school. It is really the best teacher in my life."

Education is best achieved from nurturing, and a fad is generally shaped by surroundings. Taiwan is surrounded by seas with abundant fish sources, and leisure activities are becoming popular. After a long period of gyotaku promotion, I am delighted to see a fad in gyotaku making, and the number of gyotaku creators is increasing day by day. Now an unique Taiwanese gyotaku culture has finally been created.

It has been a dream for me to publish a book about gyotaku art. Though there are already a few translated books on it, the rubbing methods and expressive ways described in them are different from ours. Thus, they are of little value for our references. Besides, there is lots of false information online. It formed a common misunderstanding that gyotaku is a foreign culture. This is one of the reasons I want to publish this book.

The content of the book includes my personal aesthetic viewpoints, my reflection on the essence of gyotaku art, my memories of how I developed the skill step by step, and what I've learned from the practical experiences. I hope to pass it on to all the gyotaku lovers around the world, so that they can shorten the time to enter the field of gyotaku and the time to explore it.

Through cultural connection, I sincerely hope that it will bring some help to the popularization of this wonderful art.

I have been working on the art of gyotaku for a lifetime, trying to record its origin, its development, and its achievement in Taiwan. It's a tough job. In order to accomplish this, I need continuous and unconditional support from my wife. Without her, I won't be able to make it.

So the last person I want to say thank-you is my wife, Chen Biyu. And this book is dedicated to her and to my family.

Sowell Yan

（英譯：陳英明 English translation by Edward Chen）

藝術眞正的價値,
在於人類勇於突破向前進。

　　嚴尚文老師以拓印闡揚中華文化,落實生活美學,爲終生之職志。祖籍閩省漳浦,1955 年生於臺灣桃園大溪。喜文學閱覽、受父親浸染垂釣雅興,自幼與魚結下不解之緣。及長專修高職美術工藝,潛修西畫,成爲長期影響魚拓生涯之創作關鍵,繼而投入藝術之濫觴。目前是全球炙手可熱的華人魚拓藝術家,展覽、活動推廣,媒體之報導不勝枚舉。

　　1978 年即開始發表個人魚拓創作,1989 年首開風氣之先跨出第一步,成爲臺灣第一位公開展示魚拓作品之藝術家。1990 年開始積極推廣,自此活動沒有間斷。臺中市國立自然科學博物館爲期三十天魚拓研習。1991 年遠赴馬來西亞沙巴洲斗湖指導華人魚拓教學推廣。1992 年於全臺十個縣市立文化中心,舉行魚拓藝術巡迴展及親子研習,當時高雄吳敦義市長、新竹童勝男市長、花蓮余傳旺議長、宜蘭游錫堃縣長等均親自參與此項活動,新竹市文化局還永久典藏兩件作品;基隆文化中心典藏一件作品。

大馬指導魚拓文化藝術活動。

中華電信總局發行魚拓作品電話卡兩款。

多次受民生報、聯合報、全國釣具展、海洋大學、輔仁大學、臺灣大學、亞東工專釣魚社團等之邀約，指導魚拓研習。中研院動物研究所國際性展覽、國立海洋生物博物館籌備處、中國電視公司雞蛋碰石頭節目、公共電視拓片之旅節目相關活動，1991年、1995年、1996年三度受邀馬來西亞沙巴洲和沙勞越洲，為華人指導魚拓文化藝術活動。

1993年中華電信總局發行魚拓作品電話卡兩款計135萬張。1995～1997年間，全國文藝季中，教授近千人之「社寮漁唱」超大型魚拓親子樂活動。國產汽車總公司魚拓展示。黑鯛魚苗放流活動、工商時報及佳音電臺一元起家之節目、主持太陽衛視魚拓節目及臺灣釣魚雜誌主筆魚拓藝術專欄。應邀赴中國北京國際漁業展展出創作交流。宜蘭鯖魚節、華視新聞雜誌、馬祖東引鄉圖書館、馬祖連江縣社教館、臺中港區藝術館、太陽衛視縱橫四海節目、蘇澳海事水產學校教師研習會、臺北市私立薇閣中學全校師生專題演講、新北市福連國小魚拓推廣教學、新北市和美國小教師魚拓研習。臺北市SOGO百貨魚拓DIY、臺北市淡水捷運站魚拓教學、TVBS年代影視魚癡列傳錄影、臺東水族館嚴尚文魚拓作品展覽。

臺北車站地下街水水臺灣美美魚拓展覽教學。

電視臺釣魚四海節目採訪。

東森電視綜合臺大生活家節目錄影。

1998 ～ 2003 年間，臺北魚市場嘉年華會為魚著彩衣全天教學展示活動。臺灣水產試驗所澎湖水族館之週年慶魚拓教學 DIY 及為期半年之展覽活動。新北市坪林茶業博物館魚水歡作品聯展。2003 年臺東縣油帶魚嘉年華會魚拓教學 DIY。基隆水產試驗所，永久收藏魚拓作品四件。臺北火車站地下街水水臺灣漁業週魚拓教學暨一週之展覽活動。2004 年應邀中國天津東麗湖國際魚拓製作研討會。東森電視綜合臺大生活家節目錄影。2005 年花蓮漁業資源保育種子教師研習營活動。2006 年再度應邀參加中國貴州省銅仁縣首屆大型魚拓文化交流活動。2000 年及 2007 年應邀東港黑鮪魚季為黑鮪魚製作大型魚拓作品，並創下新臺幣 111 萬及 100 萬義賣佳績。

2017 年接受作家蔡詩萍主持的文人政事節目訪問。

親赴東港製作黑鮪魚魚拓紀錄。

東港黑鮪魚季魚拓作品競賣活動。

基隆監獄指導魚拓藝師培訓。

2012、2015 年，陸續投入基隆監獄指導魚拓藝師培訓、樂齡學習中心，圖書館、職業訓練等拓印教學，同時更將觸角延伸，開始對於人文古蹟之拓藝保存積極推廣。新北市客家文化園區魚拓藝術個展。2015 年 7 月，獲邀至法國巴黎羅浮宮展出兩件創作。2016 年國立海洋科技博物館基隆市仁愛區樂齡學習中心成果展。觀樹基金會魚拓研習、樂生兒童葉拓。2017 年接受作家蔡詩萍主持的文人政事節目訪問，以及高雄漁業電臺的專訪。2020 宜蘭阮義忠故事館魚拓之藝展覽。拓印藝術編入國中八年級藝術課本（翰林出版社）。2022 年國際扶輪 3521 地區藝文展。桃園市文化國小 110 年度科學體驗魚拓探索研習。

拓印藝術編入國中教材。

桃園文化國小 110 年度職業試探魚拓講座。

近四十二年來取魚為素材，為魚拓藝術涓滴積累，以熱愛文化藝術的勇氣與真誠，將單純之碑拓記錄行為融入民族文化之風，訴諸感性並演化為具有生命力的搨摹藝術。從理論實務到試煉，善於嘗試各式各樣的紙張媒材，不拘泥直接與間接技法交相應用，教學相長，師古創今，燦然有得。

基隆監獄第一期魚拓藝師培訓成果。

阮義忠故事館魚拓之藝展覽剪綵。

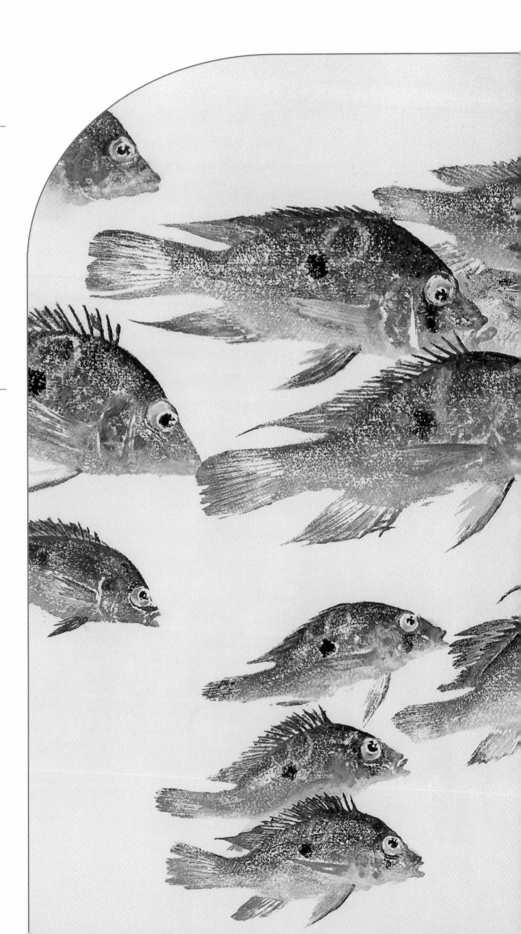

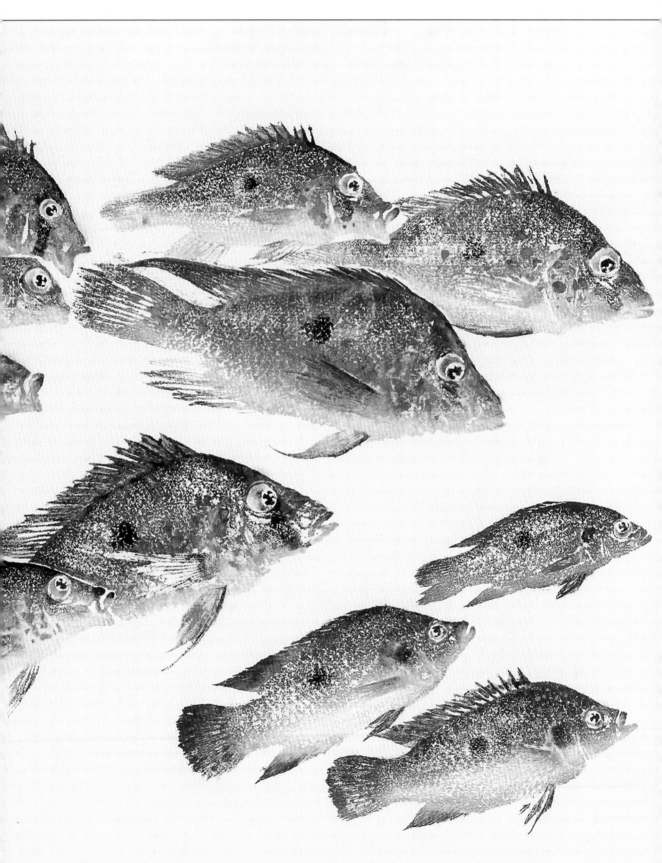

拓藝的演變與發展

拓印爲複製技術，西方又稱「轉呈」（The Representative Arts）視覺藝術。拓印以版本行爲決定名稱，碑文爲版本之拓印行爲，稱「碑拓」；木雕爲版本，稱「木雕拓」；樹葉爲版本，稱「葉拓」；擇以魚爲版本拓印，則稱「魚拓」。拓好的成品，稱爲「拓本」或「拓片」。

1. 臺灣糕餅業早期使用的木質「版模」。
2. 葉拓。3. 魚拓。4. 木雕拓。

碑拓、魚拓、拓本之拓字，正音動詞讀「ㄊㄚˋ」，與漁業「拓」展、開「拓」、「拓」荒，形容詞讀「ㄊㄨㄛˋ」，讀音不同。臺灣因坊間有一家「漁拓」（ㄊㄨㄛˋ）釣具，故將魚拓（ㄊㄚˋ）錯讀案例，屢見不鮮。

　　中華文化源遠流長，魚拓源起於碑拓技術演變，至於拓印史，眾說紛紜，難以驗證，比較可靠的推論，較有可能為元興元年（公元 105 年）東漢和帝時期，蔡倫發明造紙術之後的年代，亦為印刷術發明先驅。拓印技術為具有深遠文化背景的傳統藝術，在中國文明至少就存在著近兩千年的歷史。

漢拓拓片。

臺北美術館展覽徐冰老師拓印萬里長城工程。

拓片。（學生作品）

神桌抽屜拓印（學生習作）。

晚唐張彥遠在《歷代名畫記》卷二「論畫體、工用、拓寫」中寫道：「好事家宜置宣紙百幅，用法蠟之，以備摹寫（顧愷之有摹拓妙法）。古時好拓畫，十得七八，不失神采筆蹤。亦有御府拓本，謂之官拓。國朝內庫、翰林、集賢、祕閣，拓寫不輟。承平之時，此道甚行，艱難之後，斯事漸廢，故有非常好本拓得之者，所宜寶之。既可希其真跡，又得留為證驗。」

根據《石經》記載，可推溯最早的漢靈帝熹平四年（公元前175年）碑石揚摹；若從漢拓數量來研判，不難窺探拓印術之發展脈絡。現存世界最早的印刷品孤本，是唐代印刷敦煌出土的《金剛經》（868年）。唐永徽四年（653年）唐太宗之書法《溫泉銘》拓本，是目前唯一能證明中國現存最古老拓本。《曹全碑冊》為歷代拓本中，最完整珍貴的。《老殘遊記》作者劉鶚，1903年匯集甲骨拓印《鐵雲藏龜》一書，蒐集甲骨拓片1058片，距今也有119年之久。

進一步探討，從紀元前薰煙取墨，甲骨文、青銅器紋彩、石雕碑文、印章、木刻拓片、民俗年畫、活字版、版畫等均源自於碑石揚摹，皆屬於拓印技術之延伸。

甲骨文拓片。

臺灣民間典藏的古拓本。
（董玉卿女士典藏）

依據魚拓史料記載，日本引進中國拓印技術，最早之魚拓（舊稱魚折，又稱勝負圖，通過測量作品魚之體長，來決定比賽勝負）出現在 1839 年，1893 年（文久三年）山形縣酒田市本間美術館藏有最古老的魚拓資料。應用魚拓記錄時間較早，拓印技術發展成熟，現有日本魚拓協會、美術魚拓聯盟、清美會、東洋魚拓拓正會、國際魚拓香房等團體，也有稻田式彩色拓等流派交流。從臺灣角度來看，知名度較高的日本魚拓藝術家代表人物，間接拓有龍三郎、大野龍太郎、山本龍香等，直接拓有東洋魚拓拓正會松永正津等，獨領風騷各具特色。

中國碑拓起源於公元 175 年，魚拓始於 1958 年間。1997 年筆者應邀參加北京國際釣具展之魚拓作品交流展覽；2004 年參加天津東麗湖國際魚拓製作研討會；2006 年出席貴州省銅仁縣魚拓文化交流活動，並代表同好上臺致詞。2014 年應邀至法國巴黎羅浮宮博物館展出兩件釣魚臺魚拓作品。側面了解中國約於 1995 年間，透過當時的中國釣魚雜誌社之邀，多次聘請日本魚拓名家松永正津傳授技藝，近二十年來魚拓藝術陸續於各省快速發展、開枝散葉，而魚拓藝術家也產生了多位後起之秀。

1. 天津東麗湖國際魚拓製作研討會。2. 貴州銅仁國際魚拓交流活動集體創作。3.2014 年 7 月應邀於羅浮宮展出作品之一 —— 釣魚臺魚類拓印長卷。4.2014 年 7 月應邀於羅浮宮展出作品之二。

臺灣的魚拓藝術始於 1975 年左右，發展於 1989 年間。個人已在這塊土地深耕推廣四十二年，從早期的漁獲記錄，跳脫形式到文化創作，魚拓逐漸形成風氣，蓬勃發展進入藝術創作殿堂。

　　回頭檢視自己不同階段的創作足跡，對照其他國家同好發展，著實五味雜陳，自我揶揄嘲諷，戲棚下堅持站這麼久，至今依然踽踽獨行，其他能道出姓名者寥寥可數。唯一憾事，懸念尚未成立任何魚拓團體，老驥伏櫪志在千里，只能選擇順勢而為，默默潛行。

	發源地	起源	最早魚拓紀錄	發展年代
1	中國	碑拓，公元前 175 年（漢拓）	1958	1995
2	日本	魚折，勝負圖	1839	1955
3	臺灣	魚拓，不可考	1975	1989

　　中西文化藝術之相通及不同發展差異，西方稱拓印術為轉呈藝術，技法應用較晚。早年在美國，大都使用於複製墓碑上的浮雕，以殖民時期和十九世紀最為盛行。在歐洲，似乎只被用於拓印鑲嵌在石板上的銅器紀念物等用途。畢竟因東、西方哲學、宗教及文化差異，對材質、象物選擇應用價值觀，影響既有的想法與作法。總的來說，西方拓印著重碑文內容，東方拓碑偏重書法藝術。

1997 年個人曾應邀於北京，展出巨幅海洋魚類拓作，「有這麼大的魚嗎？有這種色彩的魚嗎？」觀展市民嘖嘖稱奇，許多人表示從未見過這些物種。當下也發現，中國魚拓同好展出的作品中，除了魚還是魚，令人納悶。記者會中，我提出與日本同好不同的論述觀點反駁，魚拓擇以魚為創作素材，詩書畫三絕的中國，怎能狹隘限制其他素材之創作表現呢！當下引起共鳴，掌聲不斷，之後幾年再度看見中國魚拓作品，已不可同日而語了。

　　撇開其他國家，客觀比較亞洲三地，魚拓發展環境之異同。日本最早，臺灣魚拓起步於 1989 年，中國又晚了約六年。日本與臺灣同屬於海島環境，海洋魚類取材容易，資源多元豐富。中國除了臨海省分，其他多屬內陸地區，魚類資源以淡水為主，創作發展方向亦不同。

　　話雖如此，中國老祖宗發明指南針、造紙、印刷術，最後卻都是由西方人發揚光大，造福人類，基於魚拓藝術既源於中國碑拓技術，無論是臺灣或中國，甚至於全球華人，當不該仿效歐風日雨，理應注入一股時代性與創新的面貌，融合在地思想，推陳出新，創造出屬於自己在地文化風貌的拓印作品，展現華人智慧與骨氣。若只誇大取悅或好奇於一時，而禁不起時間考驗，終為識者所譏矣。

貴州銅仁國際魚拓交流活動。

天津東麗湖國際魚拓製作研討會與中國魚拓同好留影。

貴州銅仁國際魚拓交流活動集體創作情形。

三絕 — 詩、書、畫

中華文化博大精深，源遠流長，幽遠深邃，獨立於世界藝術之林。所謂詩中有畫，畫中有詩，強調書畫同源，詩、書、畫，堪為文化三絕。詩乃文化之基，腹有詩書氣自華；書法，最能代表文化內涵；畫，表達外在形式，情感抒發。

誠如在拓藝的演變與發展中一文提到，拓印術從中國傳到國外，再由日本人引進魚拓技藝傳回中國。從一開始就誤導魚拓同好展出作品中，除了魚還是魚的事實，詩書畫三絕之中華文化，焉能忽視了自己豐富的文化內涵。

為作品落款。

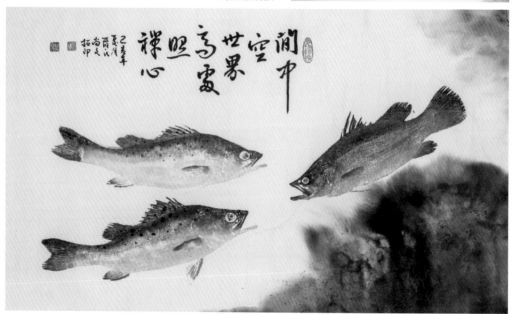

禪心世界，七星鱸＆金目鱸魚拓作品，125×75cm，1995 年。

海洋教育，須兼具拓印人文、價值、文化資源，方能真正代表臺灣的魚文化。拓印非外來文化，一件好的作品，也非技巧炫耀。魚拓創作內容大於形式，除了吸引目光，還必須具備內涵，才能感動自己，感動別人。

宋陳郁寫生論「蓋寫其形，必傳其神；傳其神，必寫其心。」無論是以魚為主，或以魚為輔，拓無定形，天趣為妙。墨分五彩，寫實寫意，氣韻靈性；留白布局，虛實相生；隨類賦彩，不類人為。

書法正草隸篆，以詩入拓、以畫助拓，詩文韻味浸潤。嘗試不同角度，詮釋中華文化，重新定義魚拓與它的價值，這才是我們樂見的魚拓文化藝術發展。

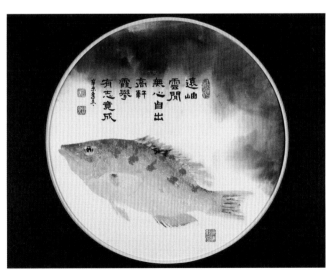

狐鯛魚拓，1991 年作品。

墨池水濺魚龍躍，鯰魚，
2022 年作品。

傳統的拓印文化

探索拓藝演變，須以歷史、文化為基礎，建構拓印文化為一種藝術概念。歷經歲月，未知多少歷史遺跡已被煙滅，幸存臺灣各縣市之碣碑拓印，得以用來研究考證先民之人、事、時、地、物等人文變遷與史料脈絡。

拓本提供了典藏、學術、藝術及觀賞上之價值，中國古文物的漢拓或唐拓，即使複製之膺品拓片或拓本，仍被老外重視。飲水思源，首先介紹「臺灣」碑碣文化及類型。習稱圓形碑石為「碣」，方形為「碑」。主要分為旌表、崇祖德、顯政績、申律令、興學設教、表界域、紀宗教類等碑碣用途。

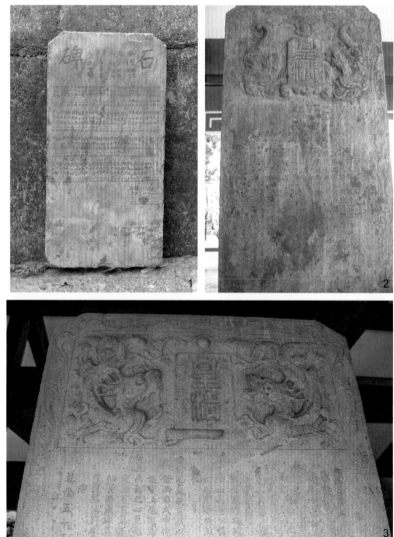

1. 新北市坪林漁光古道石碑。
2. 監生等捐題碑記（1838年〔道光十八年二月〕），臺灣生員、武生、貢生等捐建文教機構之紀錄的臺南大南門石碑。3. 大南門石碑。

最有系統的臺灣現存碑碣史料，為「國立中央圖書館臺灣分館」編印之圖誌，完整記錄臺南市、澎湖縣、嘉義縣市、高雄市、屏東縣、臺東縣、雲林縣、南投縣、彰化縣、臺中市、花蓮縣、新竹縣市、苗栗縣、臺北市、桃園縣、新北市等十四冊，兩千多件歷史古碑碣，四千多件近代碑碣。（資料來源：《臺灣地區現存碑碣圖誌》）

其中最有名的石碑，莫過於 1867 年劉明燈總兵用來鎮風止煞的石碑傑作，字跡凜然，筆勢雄渾。兩碑當今分別保存在「新北市坪林區茶業博物館」的公「虎字碑」（據說為全臺最大的石碑，現為宜蘭縣縣定三級古蹟）；及座落在草嶺古道，碑高 126 公分，寬 75 公分，虎字高 100 公分，寬 40 公分的母「虎字碑」。另有複製兩座虎字碑，分別放置於「國防部後備司令部」及「北宜公路」建碑原址。

1. 虎字碑複製品（母虎）。2. 小型虎字碑複製品（公虎）。

依據臺灣早期傳統的碑拓文化，可歸納出具有顆粒表面，陰文、陽文、線條、圖騰、形狀或文字等特徵。臺灣第一座碑林，位於臺南市南門公園，目前為臺灣集中保存碑碣最多、最具規模之碑林。大南門碑林的建築可遮風避雨，減少風化損壞，保存研究價值，得到真正的保護。目前共收藏有紀功碑、修建碑、建築圖碑、捐題碑、墓道碑、示告碑六大類共六十三件古碑。大南門碑林規模，雖無法與西安碑林相提並論，但在臺灣能夠集中收藏，彌足珍貴；同樣位於臺南的赤崁樓，九座乾隆贔屭御龜碑最具特色，園區各式碑碣文物，也讓人流連忘返。

1. 臺南赤崁樓。2. 臺南大南門碑林。3. 臺南赤崁樓乾隆御龜碑。

中國西安碑林博物館，典藏的「開成石經」，更不容錯過。歷盡無數歲月洗禮，由一百一十四塊青石組成的石碑，氣勢磅礴。石經共鑴刻六十五萬零二百五十二個文字，內容含括中國古代儒家最重要的十二部典籍，《周易》、《尚書》、《詩經》、《周禮》、《儀禮》、《禮記》、《左傳》、《公羊傳》、《穀梁傳》、《孝經》、《論語》、《爾雅》、《孟子》，依序排列在碑林中，每塊碑石的背後，皆藏有鮮為人知的故事，也成為後人研究儒家思想、史料和書法的重要依據。

此外難得的是臺灣有一處全年開放，免申請即可體驗碑文拓印的好地方，地點就在北部的大里遊客服務中心，計有大小石碑共十件。分別為大型虎字碑二件，小型虎字碑五件，登草嶺詩文字碑一件及小文字碑二件。這些並非古碑，而是特別複製，用來供民眾體驗拓碑樂趣而設置的，有興趣的人，不妨可自備用具前往體驗。不過，戶外開放的環境下拓印，與室內拓印不同，颱風、下雨、陽光、氣溫等天候條件，皆會影響拓印效果，同時善意提醒，離開時請記得清理現場環境，以利更多民眾得以繼續使用。

1-2. 巧遇臺北市芭娜娜工作室團隊，申請在安平古堡拓印古牆遺跡。

註：依《臺灣文化資產保存法》規定，古蹟、歷史建築、紀念建築、聚落建築群、考古遺址、史蹟、文化景觀、古物、自然地景、自然紀念物等，是不可以任意拓印或破壞的。

北宋范寬：「師古人不如師造化，師造化不如師心源。」活到這把年紀，歷經手繪文字完稿、年畫製作、手工書、活版印刷、照相打字、電腦打字、網版套印、彩色印刷等各年代，尋根拓源，但求不忘本。主觀認為拓印藝術，不止囿於工匠複製性工藝，更應闡揚中華文化，落實生活美學，故以魚拓連結傳統拓印，提昇探究價值與樂趣，亦能助益拓藝之推廣。

　　猶記 2013 ～ 2018 年間，筆者曾指導基隆市仁愛區樂齡學習中心拓藝班學生，傳授魚拓技藝外，不忘帶領學生至基隆中正公園、二沙灣碑林、大里遊客中心、八堵石碑、基隆慈雲寺及多處巷弄，親身體驗拓印石碑及水溝蓋，記錄在地人文生活。

1. 基隆人孔蓋拓印，2016 年。2-3. 基隆仁愛樂齡學生於八堵拓印日治時代的古碑。

爲了滿足學生求知的欲望，注入更多的誘因，豐富教學內容，讓拓印學習過程變得更加有趣且活潑生動，授課範圍不斷地擴展，從魚拓、葉拓、版畫、石膏翻模、藍染、蠟染、浮染，甚至人文古蹟的拓印保留，內容延伸探討構圖、色彩學、文創設計，使學生因此保持高度的學習興趣，目的無他，力行實踐文化臺灣的使命罷了。

1-2. 基隆慈雲寺拓印。**3.** 基隆中正公園拓印。**4.** 基隆二沙灣碑林。

近代最具代表性的傳統拓印

在臺灣出生的新生兒，醫院都會在寶寶手冊上打腳印，之所以不打手印，乃因為剛出生的小嬰兒在一個月內呈現握拳狀態，打手印相對不便，腳印拓印記錄比較安全。這可愛的腳丫子，一來供記錄識別，二來紀念。無形中，也成為臺灣人近代最具代表性的傳統直接拓印文化。

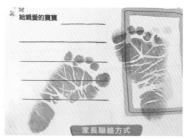
剛出生嬰兒的腳丫拓印。

手印也屬於直接拓印。

生活周遭，還有什麼與拓印有關聯？最容易聯想到的莫過於印章。手髒時留在牆上的手印、皮球印，其實能提供拓印素材種類還不少，包括錢幣、梳子、刀叉、髮簪、開瓶器、鑰匙、家具、首飾等，只要具有凹凸紋理變化的器物，基本上都可以用來拓印。

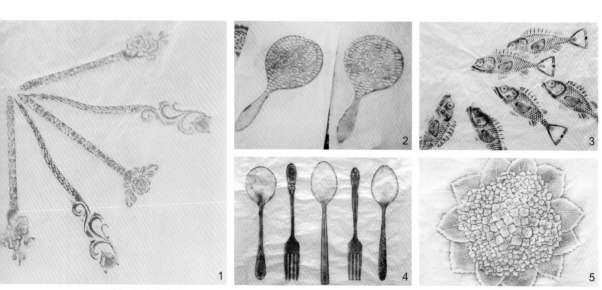

1. 髮簪間接（拓包）拓印。**2.** 老阿嬤的手持化妝鏡間接（溼式）拓印。**3.** 開瓶器間接（拓包）拓印。**4.** 湯匙叉子間接（拓包）拓印。**5.** 玻璃器皿間接（拓包）拓印。

●乾拓與溼拓

　　傳統拓印類別，可概分為乾拓與溼拓兩種。拓印首先考量不破壞文物，同時需要取得碑文正面文字圖騰要求。無論乾拓或溼拓，在基於相同道理下，過去傳統的人文拓印，幾乎皆採間接拓法而得，畢竟若每個人將墨汁直接塗上古蹟，那麼縱使再好的文物價值也將被破壞殆盡。

– 乾拓 –

　　過去乾拓以煤灰混合油墨、炭條或炭粉抹擦為主，現在的乾拓則使用炭筆、蠟墨、墨條、蠟筆、色鉛筆、粉彩等，變化更趨多元。

乾拓工具，由上而下依序為蠟墨、墨條、油性粉彩。

1. 玻璃盤間接（拓包）拓印。2. 雕花木刻，蠟墨間接拓印。3. 碑拓，蠟墨（乾拓）間接拓印。4. 神桌抽屜，蠟墨間接拓印。

蠟墨拓印變成一種流行

　　近年來彩繪人孔蓋設計產業盛行，打造腳下最獨特風景，除了都會流行，也為各國旅遊風景帶來新風潮。時下出國或國內輕旅行，想捕捉城市觀光招牌，除了以相機記錄以外，還可攜帶一塊蠟墨、一件紙筒、宣紙、紙膠帶、油漆刷進行人孔蓋設計拓印，不僅輕便、快速、環保、不汙染，也成為記錄在地人文的新選擇。

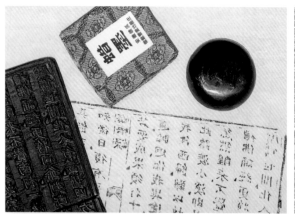
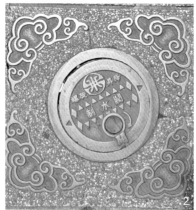

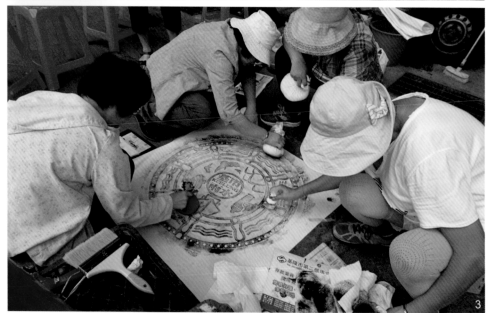

1-3. 基隆仁愛樂齡學生，以溼拓製作人孔蓋拓印，記錄在地人文過程。

－溼拓－

　　傳統使用經過研磨的墨汁，藉由拓包工具撲拍拓印。現
在溼拓水性材料包括化學墨汁、水彩、廣告顏料、壓克力顏
料、國畫顏料、染料、彩色墨水以及油墨、油性顏料等，無
奇不有。

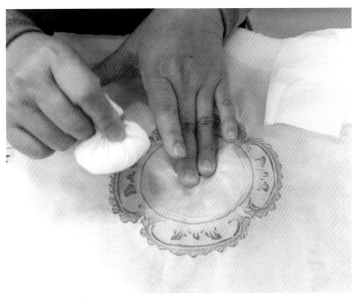

雕花木刻，以拓包間接拓印。

完成雕花木刻拓印之作品。

●烏金拓和蟬翼拓

　　早期的溼拓作品，沒有彩色只有黑白，區分「烏金拓」和「蟬翼拓」兩大類。工具皆使用拓包沾墨撲拍，純黑白不具灰階拓法，通稱「烏金拓」（墨色烏黑亮麗如金）；「蟬翼拓」又稱飛拓，顧名思義，薄如蟬翼，具有明度色階層次變化。

　　兩者得到之拓本，質感大不同，其中「烏金拓」只有黑白，黑色撲拍到底，在速度、技巧上容易多了；相反的，「蟬翼拓」需要掌握均勻一定的墨色，具技巧和困難度較高。

　　我與學生傳達拓印明度課程，常以百分比來溝通，例如今天的標準是拓印 40%，那麼當天學生則依照自己認知，拓出心中 40% 明度色階作品。一般而言，色彩愈淡，平均控制力道愈加困難。了解這個原理，同時也說明了市售拓本，為何以「烏金拓」居多之主因。

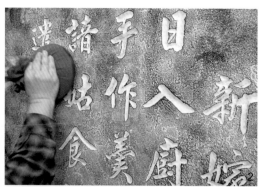
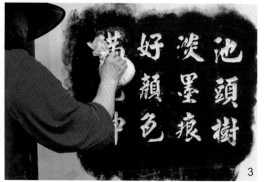

1-2. 蟬翼拓。**3.** 烏金拓。

拓印術出現，爲印刷術的發明，提供了在紙上刷印之複製方法。傳統拓印主要使用墨來採拓，以下爲帶領學生實際操作碑拓的經驗心得，或許和其他人論述不盡相同，分享交流如下：

工具：
包含宣紙或棉紙、拓包（大、小數個）、稀釋的白芨水（海菜粉為便宜之替代品）、清潔用油漆刷、抹布、鬃刷、羊毛刷、墨汁、噴水器、廚房用紙巾、沾板、水盆兩個（分裝墨汁及白芨水）、薄海棉、舊報紙、水桶、紙膠帶。

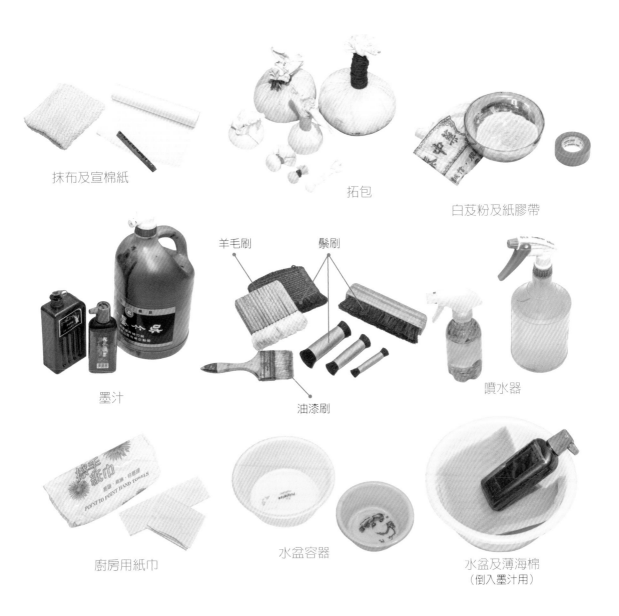

抹布及宣棉紙

拓包

白芨粉及紙膠帶

羊毛刷　　鬃刷

墨汁

油漆刷

噴水器

廚房用紙巾

水盆容器

水盆及薄海棉
（倒入墨汁用）

Step1 / 淨碑

以油漆刷將碑文上之粉塵汙垢清除，若有青苔，可用硬刷加水輔助沖洗乾淨，以小心不破壞碑石為原則。地面鋪上舊報紙，以防拓印作業時墨汁汙染現場環境。

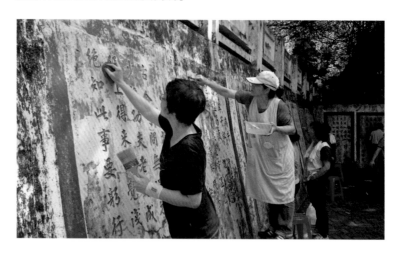

Step2 / 上白芨

以刷子於碑面，均勻刷上經稀釋具黏稠性的白芨水（或海菜粉水）。可至中藥店購買白芨粉末，於當天或前一天調成濃稠膠水狀（存放久了會變質）。

Step3 / 上紙

鋪上厚宣紙，使用鬃刷將底下空氣排出刷平，讓紙藉著白芨水（或海菜粉水）與碑面完全密合，周圍以紙膠帶固定。

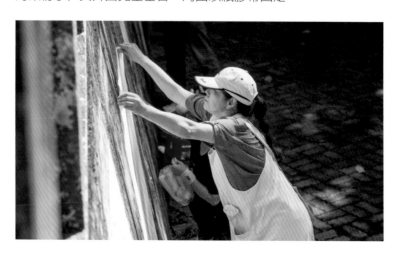

Step4 ／ 捶碑壓印

趁紙張含有白芨水（或海菜粉水）溼度，用鬃刷隔著另一張棉紙
或舊報紙，平均分多次敲打，力道以不傷紙張及碑面為原則。讓
文字或圖案線條慢慢凹陷進去，方向由左而右，由上而下。凹陷
處容易積存多餘水分或白芨，需要特別留意並仔細吸乾，避免後
續滲墨情形產生。

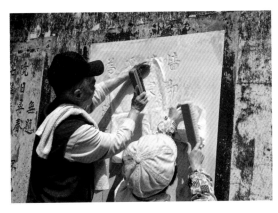

Step5 ／ 上墨

1. 趁紙張微溼略呈泛白準備上墨。首先將墨汁倒入盆中，底層置
 薄海棉讓墨淹過，墨量力求平均。化學墨汁最好購買濃墨，避
 免過稀。

2. 手執雙拓包，以其一沾墨後兩者互相拍打，待墨汁勻稱後，將
 拓包試拍於事先準備好的沾板紙巾上（多層備用），經確認墨
 色及墨量無誤後，開始正式上墨撲拍。

3. 偏軟拓包用來拓大面積，偏硬拓包適合拓出銳利邊緣，方向由
 左而右，由上而下。

4. 若選擇烏金拓作法，就以拓包拓至全黑；倘若選擇蟬翼拓，首
 先決定灰階之濃淡標準，再逐次擴大面積完成。

5. 手執拓包下手輕重得宜，施力連續密集，切勿分散不均。

6. 拓包打出來為圓形狀，依點、線、面方式逐漸延伸，墨色盡量
 均勻外，留意銜接處，避免有不自然痕跡或界限產生。

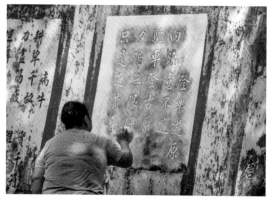
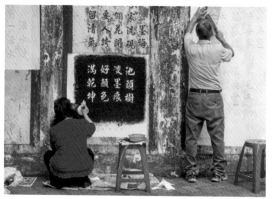

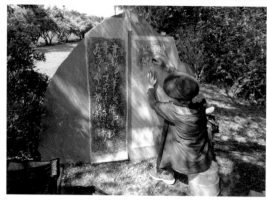

TIPS 每次沾墨,最容易因墨色輕重造成瑕疵,沾墨仍得經過試拓,應避免貿然直接上拓,導致前功盡棄。

Step6 / 揭碑

拓畢檢視後,紙張微溼狀況下較易於揭紙,過乾易造成破損。通常由上而下,或由下而上方向揭紙。萬一有揭不開現象,則局部稍微噴點水,小心緩緩取下拓片。若遇紙張破裂現象,通常於裱褙時都能克服。

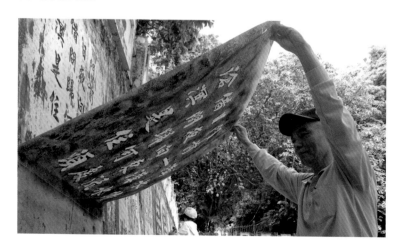

Step7 / 陰乾

將拓本取下後，平放在備妥舊報紙之地面上陰乾，亦可於戶外陰涼處拉起繩子，將拓片垂吊陰乾，避免放在凹凸不平的場所，以免導致拓本扭曲變形。

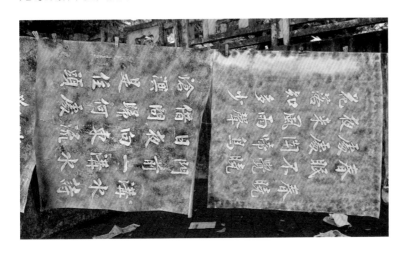

Step8 / 清潔

工作結束時，記得碑面及環境的清潔，維持文物之完整，留給後人拓碑的機會。

　　良好的拓本，烏金拓墨色平均、黑白分明；蟬翼拓灰階掌控勻稱，不滲墨，不留拓痕，圖騰字跡清晰完整為佳品。不過課堂上學習是一回事，戶外拓印又是另一種挑戰，諸如陽光、氣溫、天候條件皆會影響拓印的效果。陽光普照，石碑被曬得發燙，紙張水分乾溼不均勻，一下子就乾了；少了白芨水輔助，拓紙沒有黏性無法固定，辛苦拓壓的字型凹痕，經過陣風一吹就全毀。挑戰碑石拓印，累積不同素材的拓印經驗，探本溯源，肯定也是可貴的學習之旅。

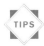
TIPS　中國繪畫強調墨即是色，意指水墨濃淡表現五色之相。所謂墨分五彩，即說明墨色有焦墨、濃墨、重墨、淡墨、清墨之別，淡濃之間具有層次變化，如兼五彩，用來說明傳統拓印墨色應用，頗為貼切。

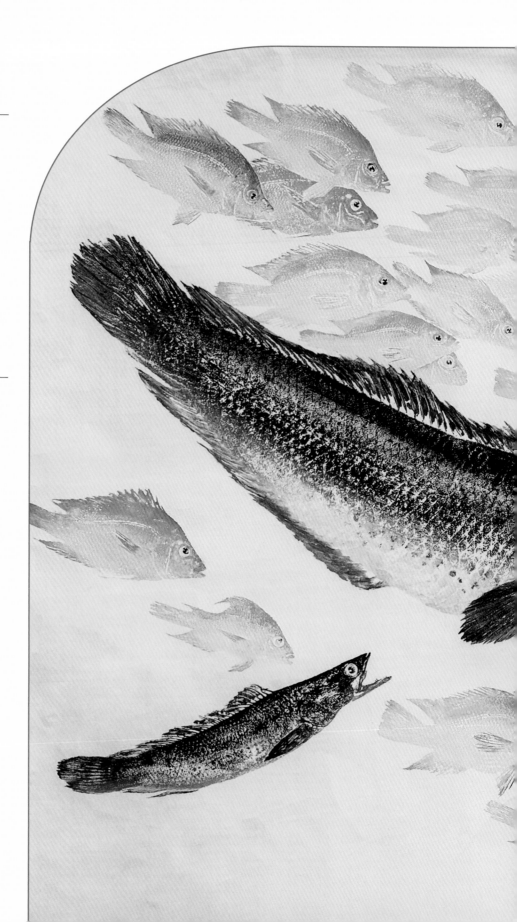

貳

認識魚拓

庚子秋
尚又嘆
外來之魚
入侵
招印
題跋

夜

55

魚拓的由來

　　早期的傳統拓印，因過於強調學術或歷史價值取向，導致鑽研發展者興致缺缺。源自一千多年前古老的碑拓技藝，改擇魚為素材，透過觀察隨類賦彩，經由拓印技術，於紙或布料之上表現出魚之色彩特徵，可謂一項結合繪畫、美術、科學、工藝、生活美學的漁獲記錄，是一種玩味生命使人愉悅、與眾不同之創作，同時也是一種獨特的海洋科學、休閒漁業文化。

1. 虎字碑拓印，95×135 公分，陳碧玉拓印，2001 年。2.2020 年 7 月 19 日，釣友陳世榮於基隆河釣起外來種漁獲，尖齒胡鯰，體長 96 公分，重達 8.7 臺斤。

鑑往知來，魚拓在臺灣始於六〇年代，當下時空背景，主要以記錄漁獲為主。當時缺乏彩色顏料，大都以墨條研磨，演進到後來，改採現成的墨汁來拓印。但對於突發狀況下意外而得的大魚，或特殊稀有物種漁獲，往往讓人措手不及，於是就地取材，用一張棉紙或宣紙，甚至用床單、手帕、枕巾充數，加上一罐墨汁、一支油漆刷子，塗滿魚身就算搞定了。多數作者缺乏拓印經驗，只求記錄當下魚名、魚的重量、長度、釣獲日期、地點、釣獲人、見證人等內容，作品往往呈現烏黑一團，遑論墨分五彩深度與內涵，少有美感可言。

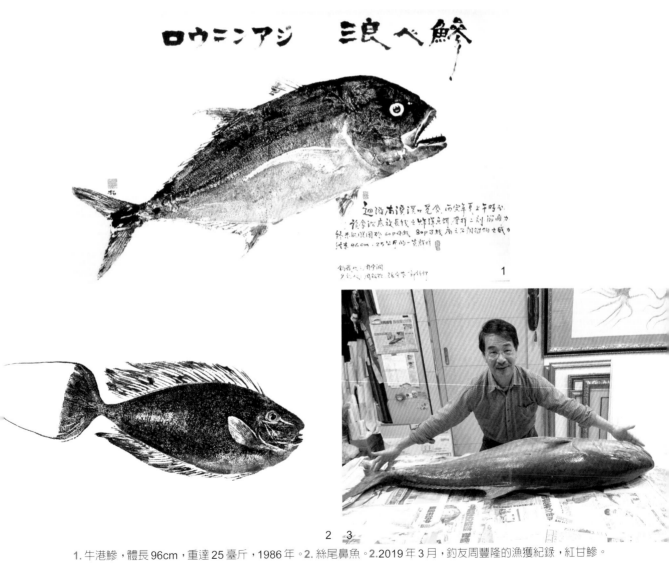

1. 牛港鰺，體長96cm，重達25臺斤，1986年。2. 絲尾鼻魚。2.2019年3月，釣友周豐隆的漁獲紀錄，紅甘鰺。

隨著時代變遷，彩色化學顏料日新月異，提供了更多選擇。從早期黑白魚拓紀錄，一直演變至今的彩色魚拓；從慢工出細活之間接拓印，到充滿迅速變化的直接魚拓；從記錄至創作，取魚自淡水、溪、河、水庫、埤塘、海洋，作為追求創作藝術，表現各種媒介之可能性，供人玩味於生活與樂趣之間。

雨傘旗魚，240×120公分，1982年。

西方稱魚拓（Gyotaku）為一種「再呈藝術」，若以拓印（Rubbing）來表達似乎更為適當。多數人將它視為版畫（Print），與印刷相同，無怪乎有人異想天開，以照片影像去背，或高反差處理數位輸出，說成「電子魚拓」，以假亂真混淆視聽，甚至有將「魚模型」謊稱「3D立體魚拓」情事，殊不知此舉已造成拓印精神扭曲，阻礙了臺灣魚拓藝術正常發展。

魚拓是一項結合繪畫、美術、科學與工藝等與眾不同的創作，同時也真實的反映出拓者心中情感律動，誰能說它不是一種自我與外在衝突的生命修行呢！

魚拓作品，多少留有魚的腥鮮味，堪稱最有味道的在地魚文化，稱其海洋科學藝術的休閒漁業文化，一點也不為過。它可以培養出敏銳觀察力，訓練對科學求真態度，滿足色彩宣洩，最後獲得創作喜悅。藉由魚體生動特徵和鱗片、側線高低變化，表現拓印精巧技藝，同時也因魚類色彩豔麗，不僅提供了對自然科學具象求真的鑽研價值，並且滿足人類對藝術狂熱帶來的悸動。

從多年拓趣摸索至順心應手創作，自覺還原了以魚作為創作素材的真純，未來也將繼續爭取藝術價值的試煉與定位。哲學家 Denis Dutton 曾表示：「藝術作品價值，存在於人類行為中的創造力。」欣賞一件魚拓作品，除了觀察技巧變化，還可以品味其中拓韻內涵。一件成功作品背後，包含了創意、科學、色彩、構圖、拓技及視覺美感。

「夫畫者，成教化，助人倫。」作品栩栩如生，躍然紙上，全靠真功夫。魚拓精神，著重在如何將死魚變活，而非本末倒置取活魚來拓。魚拓藝術知難行易，知易也行難。拓魚看似很簡單，但欲拓好魚拓，卻非常不容易。此外，拓印是一種物象，經觀察轉化後呈現，必須忠於原貌特徵及大小尺寸，過程中不該添加過多人為修飾，若拓不好而全仰賴事後修補功夫，十兩魚變一斤，魚拓變魚畫，也失去它應有的價值了。

「一條魚、一張紙、一塊木板或是布料，只要賦予生命和靈性，它就是一件藝術品。」賞心，心中深處的震撼；悅目，是心目中的掠影。況藝術作品是一種媒介，一種導向心靈溝通的管道，不論是寫實或抽象手法，其背後該具有創作者智慧、體驗與思考的議題。也許您會問「何種魚拓作品最珍貴？」擁有自己釣到的魚穫做成魚拓記錄，最珍貴、最具紀念性。尤其親自動手拓印，無論拓得好壞，作品價值不減，因為它就是真實的魚拓創作。

2022 年筆著拓印長尾鯊情形。

世界最大淡水魚之一的巨骨舌魚（象魚）拓作，體長 210 公分，重達近 90 公斤。

寫實或寫意

　　寫實或寫意，具象與抽象，為長久存在於美術史上的藝術形式。兩者為不同典型的表達方式，與國畫工筆畫和寫意畫對照，帶給人不同之審美標準與感受。

　　具象英譯 Concretization，寫實為主，以眼睛觀察到的具體形象，表現實實在在的外貌特徵；抽象英譯 Abstract，則以意象為主，為一種通過具體印象，分析整理或變形，重新表達出內心情感構成的藝術。具象性是直觀的，以形寫神；抽象性是客觀的，是心靈的產物，離形得似。

1. 烏魚墨拓，廣東于明智。2. 石鯛寫意墨拓。3. 三棘天狗鯛墨拓。4. 鸚鯛彩拓。5. 鯖河豚。

魚拓從墨拓到彩色拓，也可以朝寫實或寫意，具象與抽象來表現，特別是墨拓生紙渲染的寫意感覺，不拘泥筆觸，甚至誇張顯示筆痕，外觀看起來既像畫又像拓，非常有味道。分享個人早期偏寫意形式之石鯛與三棘天狗鯛墨拓作品，即便創作年代久遠，現在欣賞也不亞於寫實之作，餘韻猶存。

　　白化戰艦，當年為臺灣非常難得的紀錄魚之一。深色紙淺拓，魚隱約融入背景之中，至今為止個人對該作品喜愛不減，捨不得割愛；當年送給郝柏村前院長的刺河豚作品，也是採墨彩表現之風格。

石狗公。

筆者贈送刺河豚拓作于郝柏村先生。

白化戰艦魚拓。

近年創作，多以寫實為主。盡可能站在科學角度，表現真實的魚類創作，拓印技法不斷延伸精進。具象、抽象誠然無須比較，人生每個階段，自然擁有不同的想法與看法，魚拓創作的情緒、思維亦復如此。

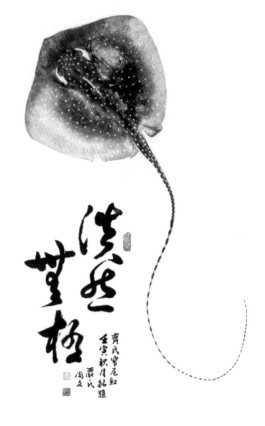

奧斯卡花豬，2023 年。

淡然無極，齊氏窄尾魟，2022 年。

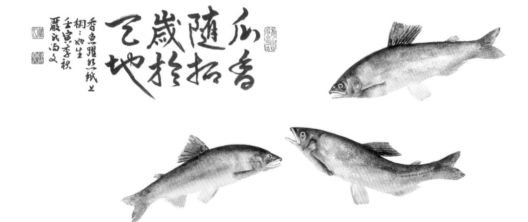

歲於天地，香魚，2022 年。

The origin of Fish Rubbing（gyotaku）

Because of too much emphasis on professional or historical value approach, there were fewer researchers and developers in the early traditional rubbing.

Originating from the ancient rubbing technique of monuments, which has been more than 1,000 years in history, we pick "fish" as another material later. With careful observation of the fish, and applying the rubbing technique, Fish Rubbing can display the color characteristics of the particular fish. This is undoubtedly a combination of art, science, craft, and life beauty on the paper and the cloth to be the unique creative records. Fish Rubbing includes the joys of entertaining and delighting people's life, which is also the special marine science and the culture of fishing.

Fish Rubbing started in "Taiwan " in the 1960s when it mainly focused on recording the fishing conditions of the size, and the breed of fish for others. During the period, there was a lack of color pigments, and most works applied grinding ink with ink sticks; later, liquid ink came to be used in rubbing. As the fishermen had the unexpected big fish or the unique and rare breeds, they would use easy materials, maybe a piece of cotton or Xuan paper, sometimes even a bed sheet, handkerchief, pillow towel, a can of ink, and a paintbrush, to cover the fish bodies and their "fish rubbings" it had been done. Most painters lacked rubbing experience, just recording the fish's name, weight, length, date, location, catcher's name, etc. Those works were often simple black, not to mention the depth of colors and without professional art beauty.

With time-changing, colorful chemical pigments provide more choices. Since the early black and white fish rubbing records, it has evolved to today's color fish rubbing. Indirect Fish Rubbing, which takes much time to have fine products has become Direct Fish Rubbing, which has better and more rapid changes in the works. The purpose of simple recording has also turned into the pursuit of creating art. Fish Rubbing breaks

its early restrictions, and has more possibilities to express the features of this kind of art through various ways to show the creations of different materials at the same time, and to make people ponder between life and art.

Fish Rubbing, Gyotaku, is so-called a "representation art" in the West, and it seems more appropriate to express it by rubbing. Most people regard it as printmaking. However, printing is the same as its master copy. It is no wonder that some people are whimsical, using photo images to reverse the back, or processing digital output with high contrast, saying it is an "electronic fish extension", to confuse the audience with the fake! There is even a case where the "fish model" is falsely referred to as a "3D stereo fish extension"! Little do they know that this move has distorted the spirit of rubbing and hindered the normal development of Fish Rubbing art.

Fish Rubbing is an unique creation that combines painting, art, science, and craftsmanship. Meanwhile, it also truely reflects the emotional rhythm in the artist's heart. Why not say that is a life practice of conflicts between the ego and the outside world? Those who do not hesitate to confuse the public and just seek to satisfy commercial means, and who have reasonable doubts, will not only have confused values, but must also be someone who does not know how to print, or who is not good at it!

The works of Fish Rubbing usually have some fishy smell, so they can be called the most flavorful local fish culture, and the recreational fishery culture with marine science and art. It can also develop keen observation, cultivate an attitude towards scientific truth, satisfy color catharsis, and finally obtain the joy of creation. The vivid features of the fish body and the layer changes of scales and lateral lines show the exquisite skills of rubbing. At the same time, because of the bright colors of fish, it not only provides the value of figurative and realistic research on natural science but also satisfies the throbbing brought by human enthusiasm for art. . From years of exploration and exploration to creation at ease, I consciously restored the purity of fish as the creative material, striving for the trial chain and positioning of artistic value.

Philosopher Denis Dutton said, "the value of an artwork exists in the creativity of human behavior". When appreciating a piece of Fish Rubbing's work, it's not only to observe the changes in techniques but to taste the connotation of Fish Rubbing. Behind a successful work, it includes the factors of an artist's creativity, science, color, composition, extension, and visual aesthetics.

A painter can educate and raise human ethics. If the fish could come alive on fish rubbing works, that relies on the painter's professional skills. The spirit of Fish Rubbing is how to make dead fish vivid, rather than putting the cart to take a live fish just for "making the work". Fish Rubbing is a very professional art, not easy to get the real spirit to create. While it is maybe easy to understand, it still demands high skills. Expanding fish seems to be very simple, it is not easy to expand fish and expand well! In addition, rubbing is a kind of image which is presented after observation and transformation. It must be faithful to the original features and size. During the process, too many artificial modifications should be avoided, for the fish painting would lose its proper value!

A fish, a piece of paper, a piece of wood, or a piece of cloth, as long as it brings life and spirituality, is a work of art. From the appreciation, the shock in the deep of the heart, the pleasing to the look, and a glimpse into the heart are all about the work of art for a medium, a channel to lead to a kind of spiritual communication. Whether it is a realistic or abstract technique, there should be issues of the creator's wisdom, experience, and thought behind the works.

People may ask, "What kind of Fish Rubbing works is the most precious one?" In fact, it is the most precious and commemorative record of the fish that you caught, especially as you can do your own fish rubbing. No matter how good or bad it is, the value of the work will not be reduced because it is the real creation of fish rubbing that belongs to you.

拓印魚種分類

　　魚鱗分骨鱗、盾鱗、硬鱗三種。一般我們見到的魚類，以骨鱗居多。鯊魚屬於軟骨魚，牠的鱗片爲盾鱗；鱘龍魚的鱗片，則屬於硬鱗。拓印魚種分類，並非泛指魚類科學之軟骨或硬骨魚類學，僅利用於區別魚拓對象，分有鱗、無鱗、頭足及甲殼等四項類別。

●有鱗魚

　　常見的青魚（烏鰡）、草魚（鯇魚）、鰱魚（白鰱）、鱅魚（大頭鰱）等四大家魚，以及鯽魚、鯉魚、石斑、香魚、鮰魚、石鱸等。

1

2

1. 草魚，2022 年。2. 吳郭魚。
3. 金花，2020 年。4. 大頭鰱，
2012 年。5. 竹梭。

陽春一曲文字三冬足

羨氏尚文

3

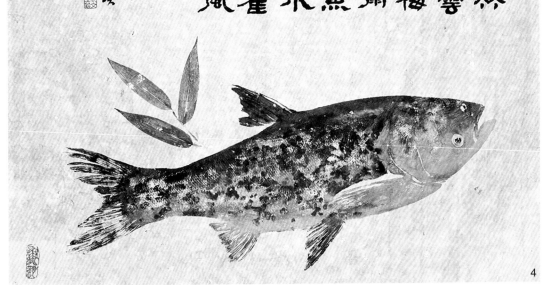

綠竹停雲紅梅總雨丹魚映水黃雀迎風

羨氏尚文拓題於三峽

4

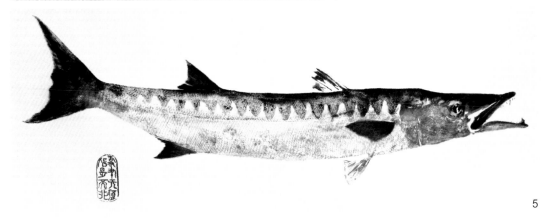

5

●無鱗魚

鯰魚、土虱、鱸鰻、長脂瘋鱔（三角姑）、泥鰍、鱔魚等。

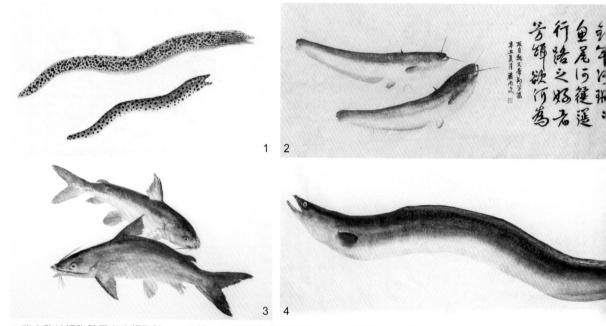

1 2

3 4

1. 淡水豹紋裸胸鯙及海水裸胸鯙。 2. 花鯰。 3. 斑海鯰（成仔丁）。 4. 大鱸鰻，120公分。

●頭足類

章魚、花枝、軟絲、透抽、魷魚、烏賊、墨斗等。

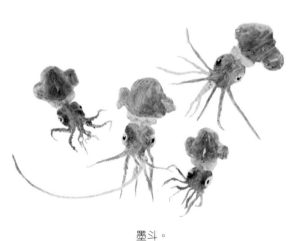

墨斗。

章魚。

●甲殼類

螃蟹、龍蝦、旭蟹、草蝦、蝦蛄等。

 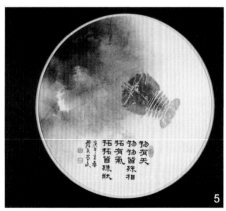

1. 鏽斑蟳。**2.** 毛蟹。**3.** 石蟳（樂齡學生作品）。**4.** 草蝦。**5.** 扇蝦。

頭足類拓印，樂齡學生作品。

一般入門者，普遍認為頭足類滑不溜丟，上色拓印不知從何著手，困難度肯定較高。甲殼類，不管是紅蟳、石蟳、鏽斑蟳、三點仔、毛蟹，光想到那一身凹凸不平的身軀和大螯，水溶性顏料難以著色的硬殼，就令人怯步。

筆者在此分享甲殼類的實際拓印經驗，克服高低落差變化，可採分解結合，將蟹蟳的身體和足部大卸八塊，拓印時再依照身體、各腳一一拓上，組合而成。此法好處在於小面積易於精準控制，壞處則莫過於組合不當易變形。

過去筆者的學生，反而喜歡頭足類，其寫意不寫實的拓法，不拘泥技法之表現，拓出來效果又好，無怪乎如此。初學者，可選擇有鱗魚類練習，魚體扁平、色彩單一，可提高成功率，減少挫折感。拓印大魚，由於體積大，過程中難免手忙腳亂，尤其對於紙張溼度和顏料上色時間掌控極為不易；換成拓小小魚，又因體積太小，細節容易被忽略，故建議選擇體型大小適中（十兩～一斤）的魚來做練習，熟練後接著逐步加大魚的體型，進階挑戰不同物種為宜。

當今創作媒材種類日新月異，藝術家可選擇不同技巧、形式來傳達其內心訴求。當技巧呈現多樣性，表現面貌自然超過以往甚多。以上四類拓印素材，在筆者個人創作生涯中，不僅僅是一種材料，確切地說，是在透過接觸不同物質、物種的過程中，尋找屬於臺灣魚文化之象徵意義。

拓印其他素材

　　美是一種直觀，不是一種模式，存在於感知體驗後的結果。無論以魚為主或以魚為輔，魚拓仍離不開將魚視為創作素材。除了魚之外，貝類也是蠻符合魚文化表現之材料選項。

　　當然，水草、植物、花卉，均適合拿來創作。蜻蜓、烏龜、鱷魚、蜘蛛網、蜥蜴等，甚至擬餌，也沒理由無法拓印，創作素材得以嘗試延伸。

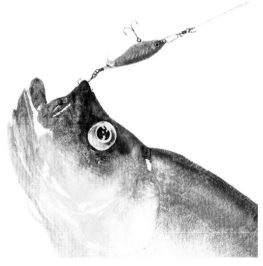

曲腰魚擬餌拓印。
（包含別針、轉環
及魚鉤、釣線）

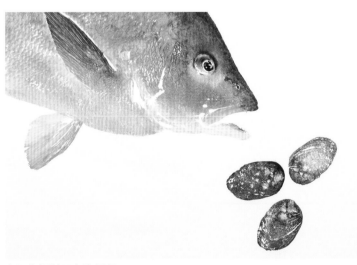

白星笛鯛搭配九孔拓印。

　　魚類、貝類或上述輔助素材，宜以科學爲眞的態度，盡量調到接近活體之色彩爲原則。彩度不宜過高，避免作品失焦，甚至喧賓奪主。

　　談到拓平面取得拓印的技巧，如何透過揣摩假設，以眼睛看到的有限範圍選取適當工具，塗繪深淺濃淡色彩，塑造出具有立體感的拓面，其實說穿了就是別貪心，先拓出一個方向角度，利用暈色技巧，適度強化表現出反光效果。倘若遇到高低多層次拓印對象，試著將它拆解，再累積分次組合拓印，即可克服大部分的物件。許多看起來幾乎不可能拓印的問題，也能迎刃而解，並爲作品帶來正面加分效果。

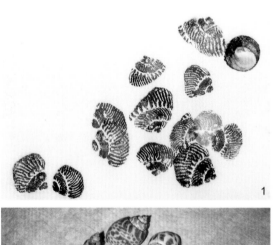

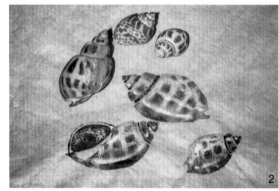

1. 鐘螺拓印。2. 鳳螺試拓。3. 蛤蠣拓印。

拓印是一種直觀、感性、探索不盡、玩味無窮的視覺藝術。請揚棄任何預設觀念，顛覆以往對魚拓傳統的保守看法，重新認知運用素材變化，藉以開發多元表現之可能性，為魚拓開創出不一樣的願景。

1. 扇貝。2. 比目魚搭配扇貝色宣紙拓印。
3. 綠鬣蜥，2021 年。

魚拓技法與工具

　　立體的魚，結合凸版、凹版、平版拓印技巧，轉印在平面的紙帛之上，還能表現出魚原有立體感，正是魚拓探索迷人之處。古往今來，拓印製作應用於魚，可概分為直接與間接二法，與傳統拓印有著異曲同工之妙，從中再細分出乾拓與溼拓技法。

●直接拓法

　　所謂直接拓法，乃依科學角度觀察魚的體型特徵及色彩斑紋後，取水性或油性顏料，以筆或刷子彩繪塗布魚身，再以紙或布料覆蓋，取得轉印圖像技法。例如，小嬰兒出生打印小腳丫紀錄，亦可視為直接拓印一環；另取樹葉塗上顏料，為葉拓；還有木雕、年畫套印、印章、活版油墨印刷，均屬直接拓印範疇。

直接法葉拓。

直接法大竹午魚拓。

●間接拓法

　　將紙張或布料包裹魚身，再以絹棉製成之拓包，沾上顏料撲拍於表面，為間接拓法。例如：將紙張覆蓋在錢幣上，用鉛筆筆尖側斜刮塗，錢幣圖像顯現在紙上，這樣說明應該就容易理解了。再次強調，凡透過媒介物隔開，墨汁或顏料未直接塗在拓印題材上之作法，謂之間接，反之為直接。

紙張覆蓋錢幣，以鉛筆刮塗錢幣獲取圖騰方式。

　　直接拓法與間接拓法作品的最大差異，在於主體呈現出之正反像、時間、魚體鮮度、精緻細膩度、筆韻等。直接法取得反像圖騰，間接法取得正像圖騰。若以魚來實際操作說明，魚頭原來朝左側，採直接法拓印，作品會變成朝右；間接法則維持原來朝左方向。其次，直接法拓印工具為筆刷，取水性顏料拓印，拓印時須把握短暫時間，以爭取魚體鮮度，著色拓印一氣呵成，通常成果一翻兩瞪眼甚難修改（若使用油性顏料，雖可延長著色時間，但魚體拓印後即失去食用價值，形同浪費）。

　　間接法拓印工具為拓包，技法較無時間限制，色彩可以重疊、覆蓋、掩飾，由淺至深，慢工細活；不過在臺灣，長期以來觀察釣魚人求拓紀錄，幾乎皆考量對魚仍保有食用需求，故採水性顏料直接拓法居多。

技法 區別	著色 工具	顏料	獲得 圖像	作品特性
直接 拓法	筆或刷	水性或 油性顏 料、墨	反像	水性顏料及紙張水分易乾，上色時間短暫、快速，色彩溶接富筆觸韻味變化，修改困難。以油性顏料魚拓完畢，魚體無法食用。
間接 拓法	拓包	水性或 油性顏料	正像	慢工細活，顏色可重疊、覆蓋、修飾，作品細膩。若著色時間延長，魚體失去鮮度，即便顏料未接觸魚體，也無法食用。

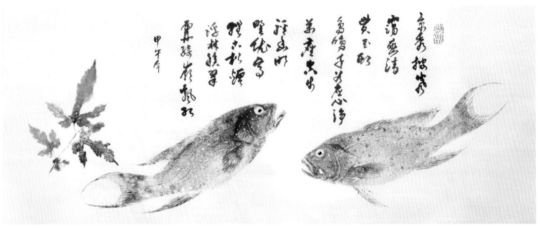

星鱠，間接拓印。（基隆監獄魚拓藝師班作品）

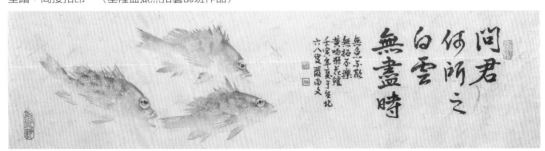

黃吻棘花鱸，直接拓印，2022 年。

科學觀察重要性

就海洋科學教育立場，魚拓是自然科學；以美術而言，魚拓是繪畫；以拓印技術而言，魚拓是工藝。魚拓誠然就是一項結合科學、繪畫與工藝於一身的獨特魚文化藝術。

身為藝術工作者，要傳達之視覺語言諸多。依地形，臺灣屬海島國家，生活與大海息息相關。除了從事海洋科學研究之學者，民眾也能對大自然生態及環境維護，奉獻微薄力量。

超過四十年浸淫在魚拓專業領域，總會將觀察當成拓印之首要。過程中，例如魚的外型、色彩、斑紋、棘條數量、側線等特徵，一旦少了科學觀察基礎，等同後續著色、拓印、創作技法，只能天馬行空想像而缺乏科學根據，魚拓創作就完全失去意義。

冷凍後白星笛鯛的體色相對黯沉。

眼見仍不能為憑。我們都知道，活體魚之色彩與魚死後所呈現體色會產生重大改變，因此拓印前的功課，例如物種辨識、資料蒐集、比對該魚活體之顏色，皆作足了方能表現出栩栩如生的藝術創作。個人主觀認為，拓印不僅是技法的學習展現，若能不拘泥拓印標準化行為，從發現、觀察、思考、想像、冒險、實驗、獨創的過程與結果，逐一實踐，方能進一步完成別具特色的創作。

活體魚之色彩。

拋開選擇墨汁黑白魚拓，追求更逼真的色彩，為彩色魚拓必須條件。以此白星笛鯛為例，收到冷凍宅配魚，高度懷疑體色黯沉許多，於是要求釣者提供當時照片，作為調色、著色之標準，包括白點特徵，最終才能獲得接近該魚活體時之色彩，使其活躍於紙上。個人深信，唯有如此自我要求，建立正確觀念，其作品水準才能讓人信服。

接近活體魚之拓印色彩表現。

拓印工具

「工欲善其事，必先利其器」，選對工具事半功倍，選錯工具事倍功半。每位魚拓藝術家，使用的拓印工具不盡相同，提供參考如下：

● 直接拓法工具

墊紙片
上色防汙墊襯之用。

廚房用紙巾
選擇非不織布的紙漿製紙巾，其吸水性強不易破損。衛生紙纖維短，易造成殘留，不建議使用。

水盆
裝水容器。

拓印紙或布料
- 一般繪畫、書法手工紙或機造紙。
- 布料建議以質地細膩、柔軟之素色綢絹、棉布、胚布、亞麻為宜。

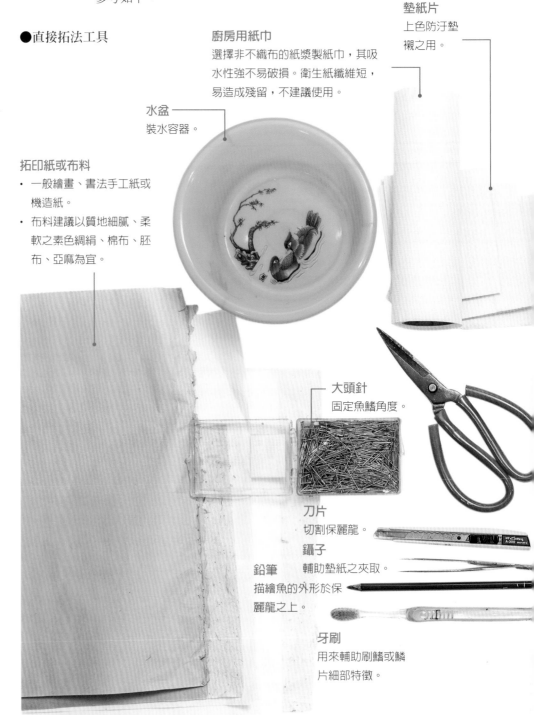

大頭針
固定魚鰭角度。

刀片
切割保麗龍。

鑷子
輔助墊紙之夾取。

鉛筆
描繪魚的外形於保麗龍之上。

牙刷
用來輔助刷鰭或鱗片細部特徵。

※ 標記處，與間接拓法不同工具。

*彩筆
- 依對象魚體積，備大、中、小水彩筆或排筆、排刷。
- 平筆適合塗刷顏料，圓筆適合暈色，毛筆易留筆觸。
- 人造的筆毛過硬，不宜著色，但可使用於覆紙刷平。

顏料
- 研墨或墨汁，加水稀釋，適用於黑白寫意拓印。
- 水彩顏料：容量及濃稠飽和度較低。
- 廣告顏料：色彩有褪色之處。
- 國畫顏料、壓克力顏料（Acrylic paint，丙烯顏料）。
- 染料。
- 油性顏料。

緩乾劑
添加劑，用於延長壓克力（丙烯）顏料的拓印時間。

魚
初學者以半斤至一斤，魚體扁平，色彩單一為佳。例如有鱗之吳郭魚（羅非魚）取材容易，適合入門練習。

噴水器
紙張潤溼用。

食鹽
輔助清洗較難去除的魚類黏液。

油土
輔助墊襯高度。

舊報紙
墊襯魚體及桌面。

水彩筆、毛筆
調色、著色之用。

保麗龍
又稱泡沫塑料，發泡性聚苯乙烯。嵌入半面魚體之用，建議選擇至少魚體剖面的一半厚度，一般以 1.5 ～ 2.5cm 最實用。

調色盤或碟子
陶瓷或金屬易清洗，而塑膠材質會留殘色，不建議使用。

●間接拓法工具

拓印紙或布料

- 楮皮紙或雁皮宣。
- 紙張建議以質地細膩,選擇纖維較長,韌性較強之手工紙為宜。
- 若選擇布料拓印,建議選擇質地細膩柔軟之素色綢絹、棉布、胚布、亞麻為宜。

廚房用紙巾
選擇非不織布的紙漿製紙巾,其吸水性強不易破損。衛生紙纖維短,易造成殘留,不建議使用。

墊紙片
上色防汙墊襯之用。

大頭針
固定魚鰭角度。

***拓包**
以細緻的棉布或絹布材質,依對象魚體積,製作數個大、中、小拓包備用。

牙刷
用來輔助刷鰭或鱗片細部特徵。

***弧形墊片**
以薄塑膠片,自製幾款不同弧形之墊片數片,用來輔助拓印遮擋範圍之用。

鉛筆
描繪魚的外形於保麗龍之上。

顏料

- 研墨或墨汁。
- 水彩顏料容量及濃稠飽和度較低。
- 廣告顏料：色彩有褪色之慮。
- 國畫顏料、壓克力顏料（Acrylic paint，丙烯顏料）。
- 染料。
- 油性顏料。

緩乾劑
添加劑，用於延長壓
克力（丙烯）顏料的
拓印時間。

魚
初學者以一斤至一斤半上
下，魚體扁平，色彩單一
為佳，例如細鱗之比目魚，
非常適合入門練習。

⁂白芨粉
中藥白芨磨成粉末，加水
稀釋，取其黏性覆貼拓印
紙布之用。

水盆
裝水容器。

噴水器
用於潤溼紙張。

食鹽
輔助清洗較難去除的魚類
黏液。

油土
輔助墊襯高度。

舊報紙
墊襯魚體及桌面。

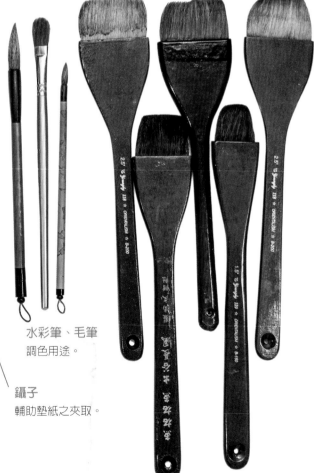

水彩筆、毛筆
調色用途。

鑷子
輔助墊紙之夾取。

調色盤或碟子
陶瓷或金屬易清洗，
而塑膠材質會留殘色，
不建議使用。

保麗龍
墊襯魚體方便構圖角
度移動。

※ 標記處，與直接拓法不同工具。

●直接拓法（水性壓克力顏料示範）

洗淨魚體黏液→擦乾水分→描繪魚體外框→切割板材→墊襯舊報紙→固定魚身→觀察→調色→潤紙→上色→移除襯紙→覆紙→拓印→掀紙→繪眼→落款題跋、鈐印→裱褙裝框。

Step1 ╱ 洗淨魚體黏液

- 選擇拓印面，洗淨魚體表面分泌之黏液。
- 細鹽輔助清潔，動作要輕，順著魚鱗方向清洗。
- 背鰭、胸鰭、腹鰭、臀鰭、尾鰭也需要清洗，避免斷裂。
- 保持魚體完整，洗至無黏液為止，避免掉鱗。

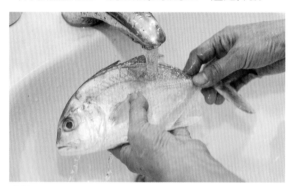

洗魚。

Step2 ╱ 擦乾水分

- 將魚體擦乾，避免水溶性顏料在塗刷過程中被水滲糊。
- 雙面鰓蓋內塞入紙巾，防止退冰血水不慎流出。
- 以紙巾覆魚，重複加強擦拭，確定後續過程無滲水之疑慮。
- 留意口、鼻、鰓、肛門、鰭部銜接處。

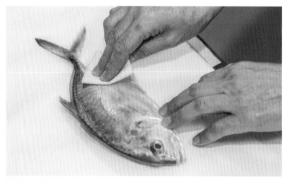

擦乾水分。

Step3 / 描繪魚體外框

• 將魚置於保麗龍板上，調整形狀位置。

• 準備 2B ～ 8B 鉛筆或原子筆，準確畫出魚體立體厚度範圍（不包含背鰭、腹鰭、臀鰭、尾鰭）。

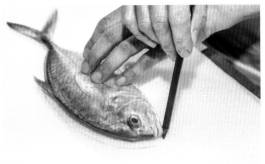

描繪魚形。

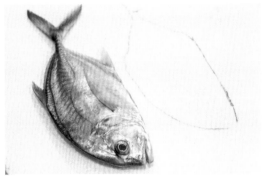

完成魚形描繪。

Step4 / 切割板材

• 順著魚體筆畫範圍，取刀片以 45 度角斜切保麗龍板，凹狀洞壁可幫助斜托起魚體，穩定魚身。

• 魚體置入孔洞時，以背鰭、尾鰭平整貼在保麗龍板為標準。過高懸空，表示板子洞孔太小或板材不夠厚；魚若陷入挖開的孔洞內，表示板子切割尺寸過大。

• 製作尺寸精準的墊板，為拓印前不可忽略的事前工作。

• 可用黏土取代保麗龍板，作為襯墊固定之用，重複使用兼具環保。

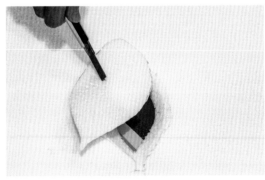

斜切板材。

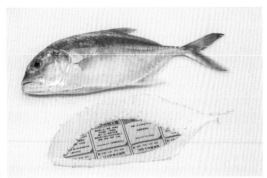

切割完成。

Step5 / 墊襯舊報紙、固定魚身

- 先取報紙放在保麗龍板上,將魚置入,讓半個魚身嵌入板中,盡量平面化,減少拓印紙張引起皺痕。
- 撐開魚鰭,下方邊緣墊襯活動襯紙(方便著色抽換,維持畫面整潔)。
- 以大頭針固定,下釘於硬棘和魚體銜接隱密處,完成固定魚身步驟。
- 無須仰賴調整角度之鰭部不用下釘,以減少釘痕形成白點。

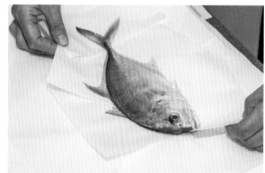
墊襯防汙底紙。

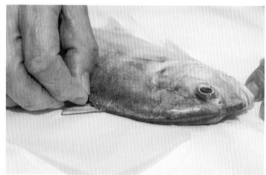
固定。

Step6 / 觀察

- 觀察該魚外型、色彩、斑紋特徵,以手機拍照或手繪筆記備忘。

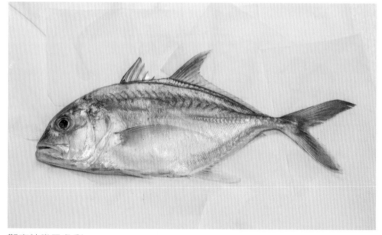
觀察特徵及色彩。

Step7 / 調色

• 依照觀察結果，調出足量所需濃淡顏色，並分置於調色盤中。

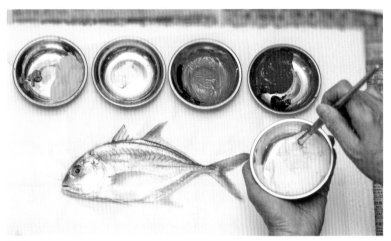

調色。

Step8 / 潤紙

• 將噴水器出水口調成最細霧狀，噴溼拓印用之宣棉紙。

• 紙張不分正反面，噴水距離約 60 公分為宜。

• 懸吊，讓紙張水分慢慢均勻陰乾。

潤紙。

陰乾。

Step9／上色

TIPS

直接魚拓上色技巧，除非以墨汁寫意表現，否則一般建議採厚塗方式，若選擇水彩渲染薄塗，易造成顏料快速乾燥的問題，尤其是壓克力顏料含有膠質，更容易造成困擾。此外，厚塗也比較不會造成兩邊色彩因沒有足夠顏料可供暈色溶接在一起的問題。

進階魚拓技法由簡入繁循序漸進，特別講究魚的每一部位立體層次，身體、胸鰭、腹鰭、臀鰭、背鰭、尾鰭等，都具單獨色彩變化，待組合完成後，才能拓出一件好的作品。

- 壓克力顏料富含膠質，非水彩淡彩，故水分比例不宜多，才能提高飽和度。

- 搭配魚體，取適當大小之筆刷為魚著色。

- 大面積用小筆易造成浪費時間著色，也使作品增加過多筆觸。

- 除了背鰭外，其他魚鰭之魚體上色應順刷避免逆刷，減少顏料不均卡於鱗片縫隙現象。

- 先繪出魚體基本深、中、淺色彩，銜接處保留一點小距離。

- 用乾淨的畫筆暈色，讓兩邊色彩得以交互暈染。

- 完成暈色後，再強化細部斑紋及色彩特徵。

- 背鰭、胸鰭、腹鰭、臀鰭、尾鰭等部位因顏料乾得快，留到最後上色。

- 保留魚的眼睛不上色。

- 檢視確保上色完成，尤其胸鰭部位最容易被遺忘。

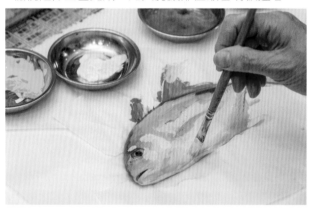

上色。

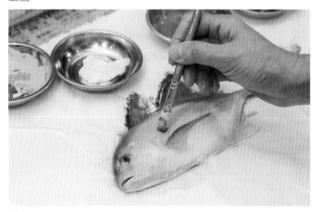

暈色。

Step10 / 移除襯紙

- 抽離沾染顏色之活動襯紙，維持畫面整潔。
- 挪移周遭水盆、調色盤、筆刷工具，防止覆紙沾染可能。

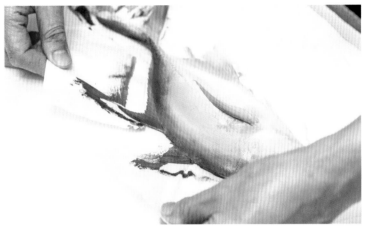

移除襯紙。

Step11 / 覆紙

- 紙張溼度約 15 ～ 20%（根據不同季節、環境、紙張等條件，溼度也有所不同）。
- 依需求，選擇紙張粗細、正反面效果。
- 紙張水分與塗在魚體顏料的乾溼程度需相互配合，紙張太溼會造成顏料擴散，太乾則拓不出來。
- 決定構圖，置放適當位置。
- 將拓印用紙或布料覆蓋魚身。

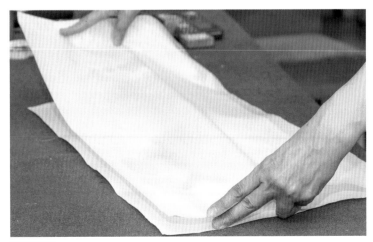

覆紙拓印。

Step 12 / 拓印

- 先將大部分魚體黏上紙張，防止紙張移動。
- 頭部上下先完成拓印後，再依序拓出身體、尾部、鰭部。
- 大面積用手掌，小面積用手指、小筆刷或牙刷工具輔助。
- 紙張若有鼓起，不宜再拓壓，避免造成移動拓痕重複。
- 魚體邊緣避免用捏的，改用手指輕撥、滑動方式，才能拓出精準輪廓。
- 鰭的部位，可以牙刷或硬筆刷輔助。
- 從紙張背面，已經可以大約看出拓印之成敗和大部分效果。
- 如果以布料拓印，壓拓讓布料吸收顏料的時間可適當地延長。

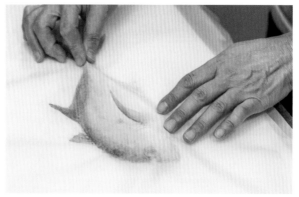

拓出輪廓。

Step 13 / 掀紙

- 順著魚頭往魚尾方向，不疾不徐將拓紙或布掀起揭開。
- 腹鰭有高低落差之故，可先取下腹鰭於掀紙或布後，再進行二次拓印。

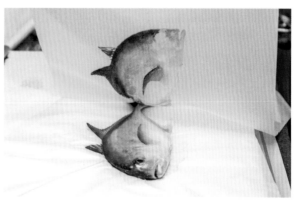

掀紙。

Step14／繪眼

- 依照構思繪出眼睛,以瞳孔位置決定視線方向。

- 表現魚眼水晶體之虹膜色彩特徵。

- 炯炯有神之留白反光表現。

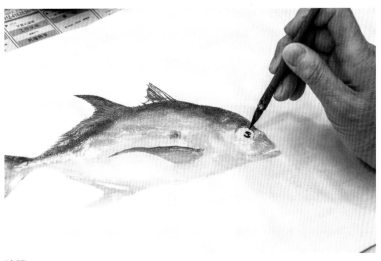

繪眼。

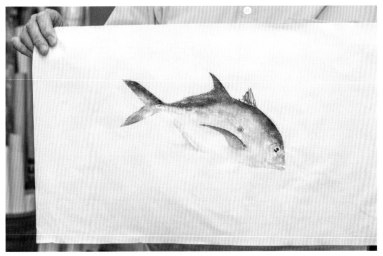

拓印完成。

Step15 / 落款題跋、鈐印、完成

- 傳統記錄型魚拓，會寫上魚名、釣點、重量、尺寸、釣獲人、見證人、日期、拓印作者，加蓋具名印即完成拓作。
- 創作型魚拓，寫上書法，例如窮款、詩文、短句，甚至天馬行空的或暈或染，搭配其他素材表現，加上西式簽名，中式加蓋具名印、押角印，完成拓作。

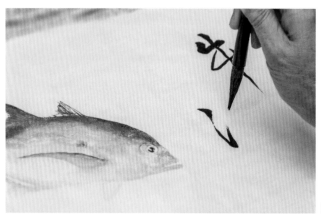

落款。

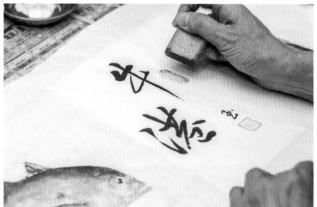

鈐印。

作品完成。

●間接拓法（水性壓克力顏料示範）

　　洗淨魚體黏液→擦乾水分→描繪魚體外框→切割板材→固定
→調色→潤紙→上白芨粉水（或海菜粉）→覆紙或布黏貼→密貼
壓合→裁墊紙版型→撲拍上色→揭紙或布→繪眼→書法落款題
跋、鈐印→裱褙裝框。

Step1 ／ 洗淨魚體黏液

- 選擇拓印面，洗淨魚表面分泌之黏液。
- 細鹽輔助清潔，動作要輕，順著魚鱗方向清洗。
- 背鰭、胸鰭、腹鰭、臀鰭、尾鰭也需要清洗，避免斷裂。
- 保持魚體完整，洗至沒有黏液為止，避免掉鱗。

洗淨。

Step2 ／ 擦乾水分

- 將魚體擦乾，避免水溶性顏料在塗刷過程中被水滲糊。
- 雙面鰓蓋內塞入紙巾，防止退冰血水不慎流出。
- 以紙巾覆魚，加強擦拭，確定後續過程無滲水之疑慮。
- 留意口、鼻、鰓、肛門、鰭部銜接處。

擦乾、觀察。

Step3 / 切割板材

- 順著畫出魚體範圍，取刀片以 45 度角斜切保麗龍板，凹狀洞壁可幫助斜托起魚體，穩定魚身。
- 魚體置入孔洞時，以背鰭、尾鰭可平整貼在保麗龍板為標準。過高懸空，代表板子洞孔太小或板材不夠厚；魚若陷入挖開的孔洞內，代表板子切割尺寸過大。
- 製作尺寸精準的墊板，為拓印前不能忽略的事前工作。
- 可用黏土取代保麗龍板作為襯墊固定之用，重複使用兼具環保。
- 扁平的魚，可免切割，但仍使用保麗龍板平放，方便拓印部位移動。

斜切出凹狀洞。

Step4 / 固定

- 將魚置入保麗龍板孔洞中，讓半個魚身嵌入板中，盡量平面化，減少拓印紙張引起皺痕。
- 撐開魚鰭，以大頭針固定，下釘於硬棘和魚體銜接隱密處，完成固定魚身步驟。

Step5 / 觀察

- 觀察該魚外型、色彩、斑紋特徵，以手機拍照或手繪筆記備忘。

Step6 ╱ 調色

• 依照觀察結果，調出足量所需濃淡顏色，並分置於調色盤中。

Step7 ╱ 潤紙

• 將噴水器出水口調成最細霧狀，噴溼拓印用之宣棉紙。
• 紙張不分正反面，噴水距離約 60 公分為宜。

Step8 ╱ 上白芨粉水（或海菜粉）

• 平均塗刷經稀釋之白芨粉水（或海菜粉）於魚體，包含魚鰭。
• 檢查並清除縫隙多餘之白芨粉水（或海菜粉）。

Step9 ╱ 覆紙或布黏貼

• 依需求，選擇紙張粗細、正反面效果。
• 若選擇布料，除非特別需求，材質不宜過厚。
• 建議以質地細膩、柔軟之素色綢絹、棉布、胚布、亞麻為宜。
• 覆蓋拓印用的紙張或布料，若有需求，周圍可以大頭針或圖釘輔助固定。
• 確保紙張或布料與魚體之密合黏貼。
• 眼睛不上顏色，製作該魚眼睛形狀之遮片浮貼。

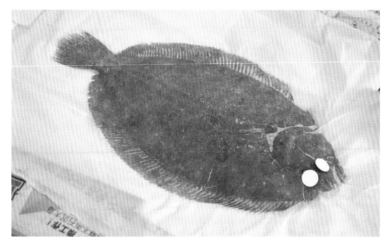

刷上白芨粉、覆紙。

Step10 / 裁墊紙版型

• 事前以薄塑膠片，自製幾款不同尺寸、不同弧形之遮片備用。

• 用來輔助拓印，遮擋範圍。

裁切墊紙版型，遮擋範圍。

Step11 / 撲拍上色

• 事前準備大小拓包數個。

• 拓包沾色，先於試紙試拍後，再正式上作品。撲拍魚體由淺色開始依序加深，待魚體完成，最後再拓魚鰭。

• 也可以先拓全部相近色彩，同步慢慢加深色彩。

• 利用版型遮片，遮住輪廓或魚鰭邊緣，僅露出撲拍範圍逐一完成。

• 選擇較偏硬拓包來表現銳利邊緣、線條、特徵。

• 魚鰭部位，除了正常技法，亦可加入擦、抹、滑、移技法，表現硬棘和軟條。

• 欲速則不達，需培養耐心，慢工細活。

• 模擬活魚情境，避免作品僵化如標本。

• 可以覆蓋、修飾、重疊，與直接法最大不同。

撲拍顏色由淺至深。

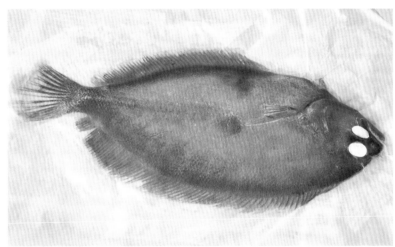

可先拓底色，逐次加深色彩。

強化斑記特徵。

Step12 / 掀紙或布

- 順著魚頭往魚尾方向，不疾不徐，將拓紙或布掀起揭開。
- 遇到揭不開情形，切勿強行揭開造成破損。
- 薄噴一層水，經潤溼後，再試著揭紙或布。
- 若腹鰭高低落差大，可先取下腹鰭，於掀紙或布後，再進行二次拓印。

掀紙。

完成作品。

重複動作，拓印第二條魚之後掀紙。

Step 13 / 繪眼

- 依照構思繪出眼睛,以瞳孔位置決定視線方向。
- 表現魚眼水晶體之虹膜色彩特徵。
- 炯炯有神之留白反光表現。

繪眼。

Step 14 / 落款題跋、鈐印、完成

- 傳統記錄型魚拓,會寫上魚名、釣點、重量、尺寸、釣獲人、
 見證人、日期、拓印作者,加蓋具名印即完成拓作。
- 創作型魚拓,寫上書法,例如窮款、詩文、短句,甚至天馬行
 空地或暈或染,甚至搭配其他素材表現,加上西式簽名,中
 式加蓋具名印、押角印完成拓作。

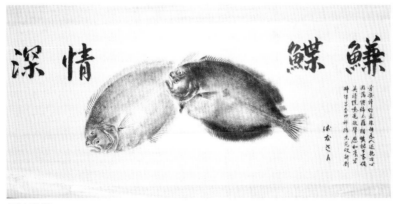

初裱底紙。

若論直接拓印成功的要件，舉凡紙張溼度、厚薄、纖維長短、吸墨程度、用色、顏料塗布均勻、厚薄、濃稠，暈色技巧，甚至環境天候，每項環節皆會影響拓印結果。至於間接法則是沒有時間壓力，但須培養耐性，慢工細活，同樣能拓出令人滿意之作品。

　　直接法與間接法兩者皆為拓印之方式，沒有哪種技法比較好的問題，甚至可以混合搭配使用。總之就像吃飯，青荼蘿蔔各有所好，無須強求，自己喜歡就好。

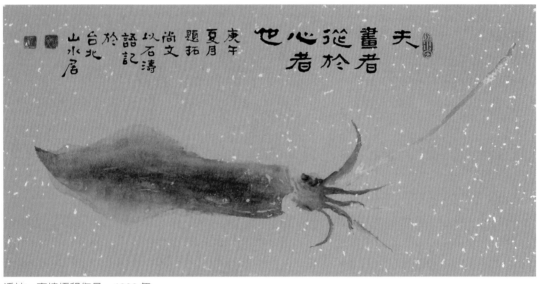

透抽，直接拓印作品，1990 年。

石鱸，間接拓印。（基隆市仁愛樂齡學習中心拓印班課堂示範）

立體拓 / 全形拓

　　坊間有以模具生產製作之魚模型，謊稱為立體拓；或以影像去背或高反差，套印文字稱說是電子魚拓，嚴重扭曲了搨摹（拓）的精神與本質。

　　所謂全形拓，才是真正傳統的立體拓，又稱圖形拓、器形拓。全形拓係以墨拓手法，加上素描、剪紙，利用拼接等技術組合發展出來，大都用來表現早期之青銅器立體效果。

　　全形拓技法，係以鉛筆描繪出原寸器皿之高度與寬度於拓紙之上，再依序分次，將器形紋理或標目、題記、考釋文字等，逐一上紙墨拓。採間接拓印技法，於預先描繪之不同面向範圍內，拓印三度空間器皿外觀。類似蟬翼拓技法，以墨色輕重，慢工細活，揣摩實體透視立體甚至陰影結構而成，完成宛如攝影拍出來之作品，精工細膩處，令人嘆為觀止。

　　困難度則在於斜側面，必須逐一縮短物象距離，同時又不能看出墨色銜接處，沒有恆心毅力的人，肯定無法勝任這項工作。有機會，請到臺北故宮博物院一趟，欣賞全形拓精彩青銅器作品。

　　當我們真正認識立體全形拓的技法，不難明白魚模型就是模型，永遠不會是魚拓，因此以本文釐清事實真相，並呼籲大家支持典藏魚拓真跡，肯定藝術創作的價值。

圖片來源：中央研究院歷史語言研究所藏品（Courtesy of the Institute of History and Philology, Academia Sinica）

早期魚拓，墨汁易取得，隨著時代進步，彩色化學顏料不斷被研發出來，就好比早期黑白電視影像，對照現今彩色電視影像；十九世紀黑白攝影，對照今日的彩色攝影一樣，總而言之，時代不同了。

有人認為黑白魚拓比起彩色魚拓，顏料明度與彩度表現相差甚多，但真是如此嗎？其實在藝術上有人抱持「知白守黑」，也就是即便在彩色攝影、彩色魚拓比比皆是的年代，還是有人鍾情黑白，堅持黑白具有無可取代的魅力。

<div style="writing-mode: vertical-rl">

黑白與單色、彩色魚拓

</div>

黑白魚拓。（基隆仁愛樂齡學生作品）

淡彩魚拓。（基隆仁愛樂齡學生作品）

五彩繽紛世界裡，色彩的確會讓人分心，黑白簡化反而不致喧賓奪主，不被色彩取代；以攝影而言，黑白是一種取捨，是一種過濾，去蕪存菁後，讓人看到主題，看見其中細節。回到主題，無論繪畫、攝影或魚拓，黑白與彩色都屬於創作選擇之表現方式。

黑色魚拓主要以墨加水，或利用其他彩色顏料之黑色，稀釋或加白色來製作。好的黑白魚拓作品，並非只有黑白分明而已，具備光線明暗層次為極致表現。彩色魚拓除了明度，且多了彩度應用。以科學角度而言，調出最近似之色彩，彰顯該魚的特色和色彩特徵，彌補黑白魚拓缺憾，非常適合。

黑白至彩色的改變，繼承中國傳統拓印技法的同時，又吸收了西方繪畫上對透視、光影變化的處理技術，讓技法和表現形式更趨成熟，此也象徵魚拓技術又向前推了一大步。

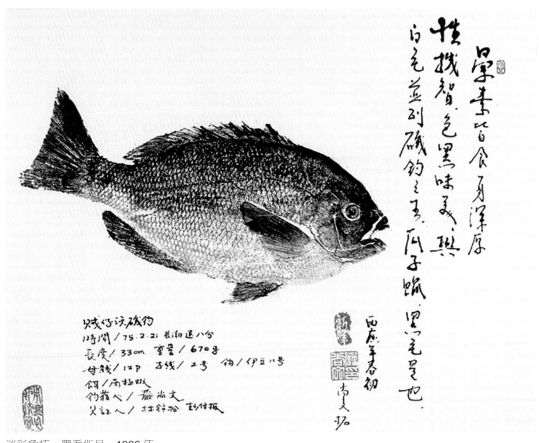

淡彩魚拓，黑毛作品，1986 年。

「一種米，百樣人」，寓意深遠的作品，是否帶來心靈的悸動？是否能引起觀眾繼續探求及思索的意願？有賴於作品形與意的完美結合。換言之，只要是好作品，依照每個人喜好，黑白魚拓與彩色魚拓皆有人欣賞，只是因材料之不同，衍生出墨拓及彩色拓印作品差別罷了，沒有存在哪個比較好的問題。

　　以過去教學經驗，與其說黑白，不如說單色應用。宣紙或棉紙一般都是純白色，對於初學者，我習慣讓學員優先選擇顏料中的白色，搭配另一顏色來練習，比如說紅色與白色搭配，或藍色與白色搭配，不一定是黑色與白色。課程訴求色階濃淡練習，適時提醒淡色不過白，深色有細節，透過混色原理，來調出不同色階，如此方能體會並享受色彩拓印的樂趣。

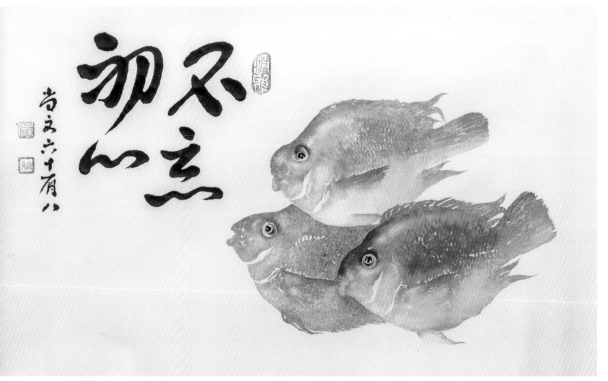

血鸚鵡彩拓，2022 年。

如今，無論黑白拓、彩色拓，直接拓、間接拓，乾拓或溼拓，每一種拓法都是拓藝專研的最佳挑戰。玩弄色彩，濃抹輕撲，無拓不樂，沾染一身魚腥味，就是我的拓印人生。

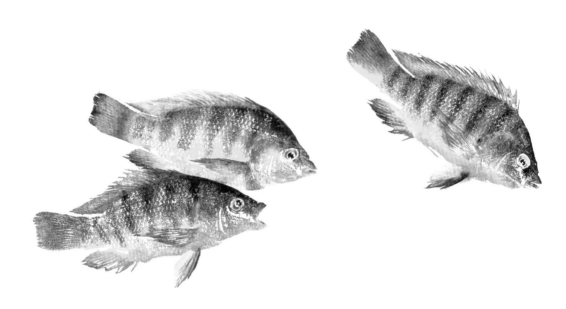

吉利。

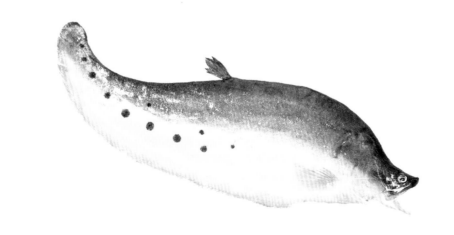

七星飛刀。

參 ── 拓印的基礎作業

金目鱸大物
一〇八公分十五公斤
壬寅年初冬
拓題於台北山水居
嚴尚文

白塔夢

大物

冬水

釣淡

朝暮

戲卷

金目

雙米

釣淡海

朝暮

戲卷絲

金目

雙米鱸

因應不同拓印需求，拓包可分成平底和圓弧底兩種。雖然坊間有販售拓包，但價格偏高，再加上創作過程中需要為數不少的大小拓包，因此一般建議自己動手做，經濟快速又實用。

　　碑石無論陰刻、陽刻，大都呈現平面浮雕狀，若要採烏金拓純黑白拓本，使用平底的拓包拓印，則無須考慮拓痕問題，也不易將墨沾汙凹處，快速又方便；相反的，若要以蟬翼拓取得拓本，那麼拓包就得選擇圓弧形底，才不致留下明顯圓形拓痕。圓柱取拓，亦使用圓弧形底拓包較為適用。雖然圓弧拓包拓印時不會留下圓形拓痕，但缺點是容易拓到凹處而破壞畫面。

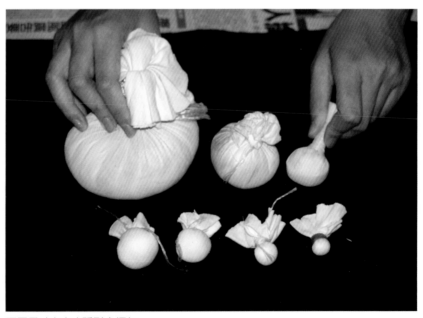

不同尺寸之大小弧形底拓包。

拓包製作方法

　　製作拓包的材料簡易，取細緻的絹或棉布、彈性棉花、棉麻繩、剪刀即可搞定。布料纖維越細緻，才不致明顯看出拓痕，同一方向、紋理的布料也會亂了拓痕。

　　製作拓包時，先取一塊正方形絹布或棉布，於上方放置一層塑膠紙後，中間放置棉花，接著將四個角採對角方式來回抓折重疊，反覆該動作直到讓它成為圓形狀，然後擠壓棉花至軟硬適中程度，再包裹塑膠紙和布料後用棉繩綁緊，纏繞時可增加長度以作為手把，方便拓印時握執，完成後剪掉多餘的繩子和布料即可。或許有人會使用橡皮筋取代棉繩，此舉固然方便，然而撲墨過程中橡皮筋易滑動鬆脫，以至無法掌握，建議還是避免使用。

　　留意拓包周邊，盡量不要因摺疊不均而產生摺痕或硬塊，摺痕會造成撲墨時，出現不必要的線條。使用過的拓包，由於塑膠紙阻隔了墨汁滲入，故只需換掉表面的布料即可再度利用。如下圖步驟所示，若擬製作平底拓包，最下方需要再置入一片圓形不織布墊片，同樣再裹上塑膠紙和布料後用繩綁緊即可。

平底拓包外觀。

平底拓包結構圖。

平時可試做多款不同軟硬程度的拓包，測試彈性和拓印效果。一般來說，較柔軟鬆散的拓包，適合拓印大面積；較硬的拓包，適合拓印較銳利的文字或圖騰邊緣。至於材料中的棉絮其作用僅是取其彈性，非吸附顏料用途，可別誤會它是用來吸墨。撲拍時拓包所沾附的墨，只會停留在布料表面的纖維中。

1　拓包製作所需材料：絹或棉布、彈性棉花、塑膠紙、棉麻繩、剪刀。

2　取正方形棉布或絹布，上方放置塑膠紙後於中間置入棉花團。

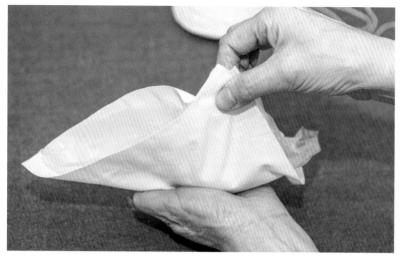

3　將四個角採對角來回折疊，反覆依序折疊直到它成為圓形狀。

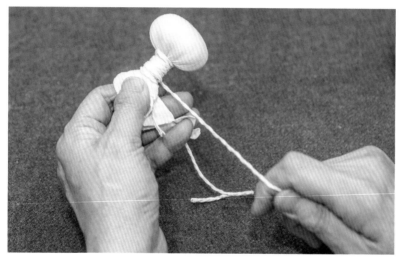

4　擠壓棉花至軟硬適中，再裹上一層塑膠紙和布料後用繩子綁緊。

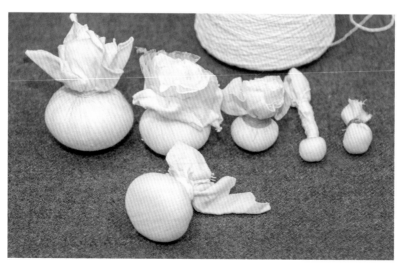

5　可纏繞一點長度作為手把，以方便拓印握執，完成後剪掉多餘的繩子和布料，接著依序製作其餘大小拓包備用。

　　拓印用紙挑選，可依照需求選擇不同特性紙張，紙張的纖維長短、粗細、厚薄、吸水、吸墨、色澤、紋理、韌性、延展性、防蛀、抗溼、穩定性、壽命等，因應魚有粗鱗、細鱗、盾鱗、無鱗、頭足、甲殼類之分，皆為選擇重點。

　　坊間紙廠、紙行販售的紙張，概分為書畫用紙、美術用紙、印刷用紙、包裝用紙、工業用紙、食品用紙、環保再生紙等，一般應用於拓印，屬於書畫用紙的宣紙或棉紙。

　　多數人聽過宣紙、棉紙，卻不知道書畫紙張又有生紙、熟紙、機製紙和手工紙之區別。機製紙主要以木材為原料；手工紙是以手工抄簾紙漿所製作的紙張。臺灣早期的棉紙乃是以構樹樹皮（鹿仔樹）為主要原料，現在除了構樹皮外，也會加入稻草、竹漿、木漿、雁皮；中國宣紙，主要以青檀皮及稻草漿製成。

　　因拓印之需，四十多年來筆者嘗試使用之紙種不計其數，最常用的諸如單宣、扎花、綿連、雙宣、棉紙、厚棉、機棉、色宣、灑金宣、青苔宣、羅紋宣、虎皮宣、冷金宣、楮皮紙、雁皮宣、蟬翼（蟬衣）宣紙、雲龍紙、粗麻紙、細麻紙、美濃紙、京和紙、筊白筍、惜福宣、茶點紙、皮殼紙等，累積使用來自不同出產地紙張的經驗心得，分享如下：

選購挑紙。

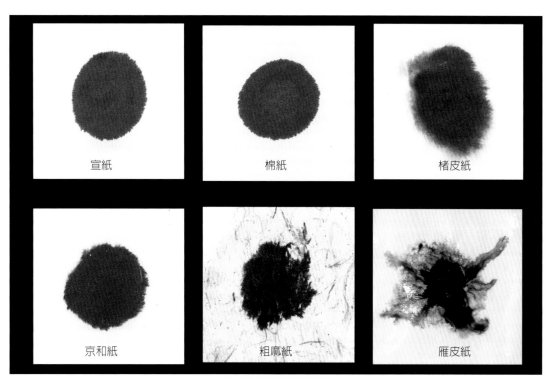

宣紙　　　棉紙　　　楮皮紙

京和紙　　　粗麻紙　　　雁皮紙

紙張吸墨擴散程度對照

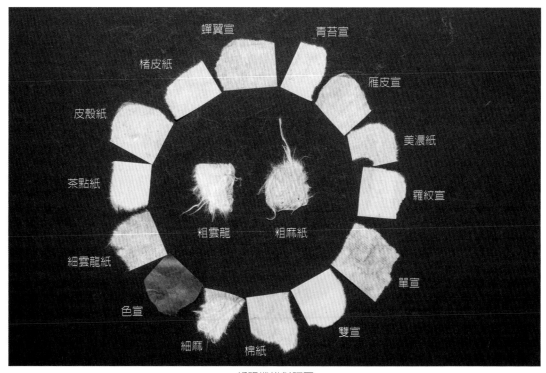

蟬翼宣　　青苔宣
楮皮紙　　　　　　雁皮宣
皮殼紙
茶點紙　　　　　　美濃紙
　　　　　　　　　羅紋宣
粗雲龍　　粗麻紙
細雲龍紙
　　　　　　　　　單宣
色宣
細麻　　棉紙　　雙宣

紙張纖維對照圖
若有書畫紙張樣品，滴一滴水再將紙撕開，吸水或吸
墨、纖維長短、韌性、延展性程度等特性立判。

1. 剛生產的手工紙，謂之「生紙」。以生紙製拓，墨與顏料易於滲透擴散，古人墨分五彩之寫意作品，皆以生紙為之。經加工或添加明礬添加劑，以增加紙的強度，謂之「熟紙」，例如扎花上膠礬做成的蟬翼宣。

2. 生紙樊化，放置過久，也會出現風礬之自然熟化現象。

3. 因生紙易於擴散渲染，對於魚拓初學者來說，建議選擇熟紙為宜，其中最便宜、適用的熟紙首推機棉。

 優點：容易購買且便宜，纖維適中、吸墨性佳、色彩不易擴散、厚度足、不易破損，初學者好掌握，適用於直接法魚拓、葉拓。

 缺點：暈染不易，年限過久會有泛黃脆化現象。

4. 操作間接拓印，一般推薦楮皮紙、雁皮宣為首選。

 優點：紙薄、貼覆性、韌性、延展性佳。

 缺點：紙張過薄，吸水、含墨量較差。

5. 拓碑用紙首推厚雙宣。

 優點：厚度夠、含墨量足、吸墨性佳。

 缺點：紙張易擴散、剝離。生宣墨拓易於渲染擴散，氣韻橫生，最有味道。

　　對於魚拓工作者來說，經常擁有多種不同特性的紙張，以應付不同物種拓印需求。由於紙張摺疊儲存易造成摺痕，建議存放方式以書卷筒直立為宜，盡量避免將紙張置於陽光下直射或保存於潮溼、溫差大之場所。

接觸更多樣的手造紙、機造紙，深入探討紙張的特性以及與顏料的對應關係，體會不同質感與觸感，享受拓印效果及生活應用樂趣。

12 双宣·5
四尺手工生宣

14 1079宣
四尺手工生宣

15 楮皮紙
四尺手工棉紙

布料的選擇

使用布料拓印，藉由材質改變，質感與觸感刺激，營造不同的視覺美感，甚至可延伸應用至文創產品。

布料的選擇建議以淺色之絹、棉、麻等天然材質為宜。以過去製作印有魚拓物件的帽子、手帕、布包、環保袋、筆袋、燈罩、門簾、抱枕等經驗來說，挑選輕薄、細緻、柔軟、服貼性佳，且帶有光澤，展現高貴典雅的絹布是最佳首選。

次推棉質胚布（未經加工染色的布料）、亞麻、素綿布，其布料纖維質感、環保角度、素樸觸感、吸水吸溼、吸附顏料效果和價位等特性，正是課程時考慮採用的原因。至於尼龍、特多龍、針織布等人工纖維成分，並不特別建議。

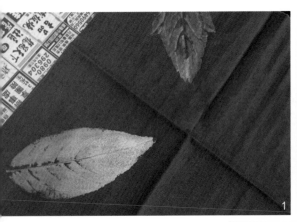

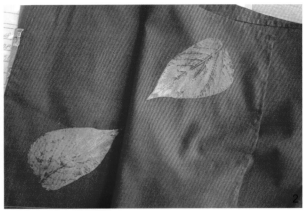

1. 以壓克力顏料於深底布面上作淺色拓。2. 質地細緻柔軟的綢緞布葉拓。3. 裁成固定尺寸的拓印用胚布。

在布料上進行魚拓創作，墨汁、水性壓克力顏料、染料、絹印顏料、油性顏料等均可使用，只是壓克力顏料帶有膠質，會有些許硬度產生，且較不耐水洗，至於墨汁、染料、絹印顏料就無此問題產生。

無論選擇何種布料，新買來的布料表面都有上漿處理，因此拓印前應先清洗去漿，經熨燙整平後再進行拓印創作，此舉有助於布料對顏料的吸收附著。最後，談到布料固色，除了固色劑外，經學生實際測試，取一湯匙白醋加水稀釋再將作品浸泡其中，陰乾後隔布燙印，多少亦可延長布料色彩的牢固度。

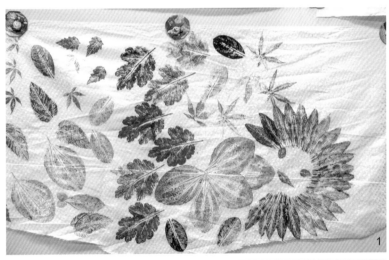

1. 紋底布拓印。（樂齡學生作品）2. 胚布鬼頭刀拓印作品。
（樂齡學生作品）3. 布料拓印創作，陳碧玉作品。

顏料的選擇

顏料是魚拓的先決問題，坊間販售的壓克力顏料，有些膠質過重，並不利於使用在魚拓，挑選時請多比較測試。

色相泛指顏色的種類。每種顏料都具備紅、黃、藍三原色，在十二色相環中，每個顏色對應直徑另一端的顏色，即為互補色，例如綠色是紅色的補色，橙色是藍色的補色，紫色是黃色的補色。了解這些色彩光帶順序以及色彩帶給人的視覺感受，將有助於色彩應用的發揮。

魚拓使用的顏料，幾乎都會透過混色來降低彩度，甚少直接用到純色，如透明水彩得預留紙張的白，對於亮部表現，反而得依賴加白來提高明度。仔細比較，每一種顏料各有其優缺點。無論使用何種顏料作拓，剛開始接觸魚拓者，設色不宜太多，一開始練習區分寒色系或暖色系，並調和出淺、中、深基本三色色階，待熟悉顏料特性後，再慢慢嘗試增加細部色彩之變化。

魚拓創作至今，曾用過許多品牌的水彩顏料、廣告顏料、國畫顏料、壓克力顏料，為了避免落入置入性行銷嫌疑，在此就不介紹品牌，只針對顏料特性做分析比較。

透明管狀水彩

不透明管狀水彩

透明 & 不透明水彩

飽 合 度	低
材　　　質	水溶性植物膠
溶 水 性	高
乾燥速度	慢
備　　　註	宣棉紙裱褙
	不防水
	有褪色疑慮

廣告顏料

廣告顏料

飽 合 度	高
材　　　質	樹脂粉質水性顏料
溶 水 性	中
乾燥速度	中
備　　　註	宣棉紙裱褙
	不防水
	有褪色疑慮

korea 管狀國畫顏料

瓶裝國畫顏料

國畫顏料

飽 合 度	中
材 　　質	明膠
溶 水 性	高
乾 燥 速 度	慢
備 　　註	防水性佳

壓克力顏料

壓克力顏料

飽 合 度	高
材 　　質	丙烯
溶 水 性	低
乾 燥 速 度	快
備 　　註	防水性佳

染料

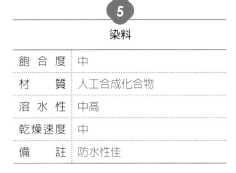

5
染料

飽 合 度	中
材　　質	人工合成化合物
溶 水 性	中高
乾燥速度	中
備　　註	防水性佳

絹印顏料水性油墨

6
絹印顏料水性油墨

飽 合 度	高
材　　質	環保油墨
溶 水 性	中
乾燥速度	中快
備　　註	防水性佳

油性版畫顏料

7
油性版畫顏料

飽 合 度	高
材　　質	
溶 水 性	油性。以亞麻仁油或煤油調和
乾燥速度	約一日乾燥
備　　註	防水性佳

繪眼

1989年首度於國內舉辦魚拓作品個展時，有一對夫妻在我的作品前駐足許久，好奇之下前往了解，原來他倆特別欣賞眼睛的獨特畫法，當下交換意見研究魚眼變化，對此我記憶猶新。

個人對魚眼畫法看似簡單，但許多學生都表示學不來。破筆寫意瞳孔，筆尖沾濃墨，虹膜暈染，預留大小反光光點，狀似隨意點繪，卻獨樹一格，也算嚴氏畫風。

魚拓忠於原貌精神，作品盡量不做太多修飾，唯獨眼睛除外。一張魚拓作品好壞，往往從眼睛可見端倪。魚眼耐人尋味，關係著作品的靈魂與律動，具有畫龍點睛之效，為作品營造更佳的意境。不少人拓得好作品，卻毀在繪眼功夫，殊為可惜。常見錯誤的畫法為眼球畫一圓點，眼框外緣再畫一圓圈框起來，每條魚看起來都像是掛著一副眼鏡，讓人哭笑不得。

魚眼構造包含水晶體、虹膜、角膜，與人類無多大差別，但魚無上下眼瞼、無淚腺，角膜較平扁。多數魚類體型呈紡綞形及側扁形，魚眼於頭的兩側居多。底棲的平扁型魚類其眼睛位置在頭部上方，例如魟魚、牛尾魚；另外還有眼睛長在身體同側的比目魚、皇帝魚等。

齊氏窄尾魟的眼式。

魟魚的眼式。

魚眼有大有小，形狀也不盡相同，所以魚拓畫法也不一樣。尤其魚拓藝術家有人專攻直接拓印，有人鍾情間接拓印，有人喜歡寫實，有人喜歡寫意，畫風不盡相同。

　　但魚眼水晶體點繪位置，決定了作品魚的視覺方向，當視線彼此互動交流，作品彷彿會說話。無論最後決定如何表現，請務必留意，魚眼大小比例、外型、位置、反光光點、虹膜色彩等細節，力求讓作品看起來炯炯有神，畫面自然不死板、不呆滯。總之，寫意的魚拓，魚眼不宜以寫實畫法來搭配；而寫實的魚拓，魚眼不宜採寫意方式來表現。

長尾鯊的眼式。

白頸赤尾鮗的眼式。

曲腰魚的眼式。

豹紋裸胸鯙的眼式。

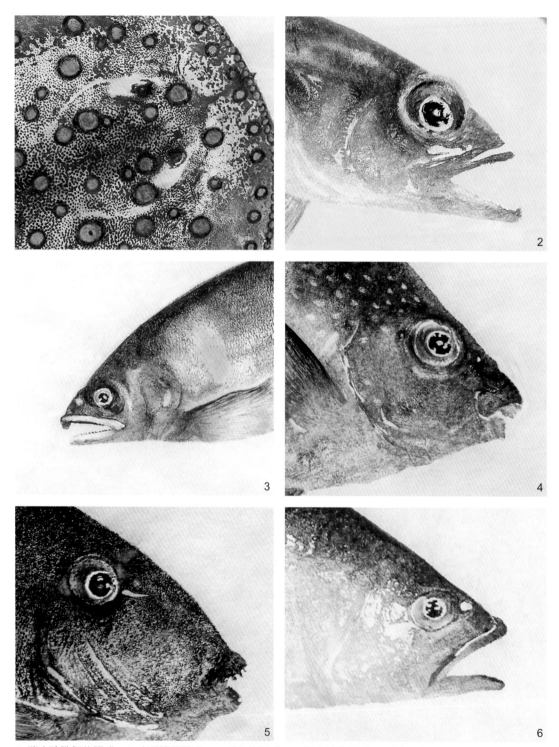

1. 淡水珍珠虹的眼式。2. 小花鱸的眼式。3. 香魚的眼式。4. 褐臭肚的眼式。5. 倒吊豬哥的眼式。6. 黃魚的眼式。

7. 血鸚鵡的眼式。8. 橫帶唇魚的眼式。9. 草魚的眼式。10. 黃尾瓜眼式。11. 耳帶蝴蝶魚眼式。12. 環尾鸚天竺鯛眼式。

落款與鈐印

在書畫題上姓名、齋號、歲次、時間、詩詞、題跋等，謂之署名，又稱落款、下款或簡稱款。落款的形式很多，大體上可分為單款與雙款。單款指的是作者自題款或是與作者相關的內容；雙款則是指作者與受作者雙方之內容。

主文與落款的文字大小應有別，落款字體當小於主文，文字大小與內容長短，則依作品留白布局相互搭配。一般而言，正文若為甲骨文或漢隸古字體，款文宜用行書或楷書；正文若為隸書或篆體、楷書、行書，款文則為行書；正文若為草書，款文則也是使用草書。

魚拓步驟完成，適時加上書法落款，無論是以圖為主，或以文為主，往往都能讓作品更趨於完整。好的書法對作品具有加分作用，反之則扣分。

閒章。

鈐印。

中式書畫習慣於作品完成落款後，蓋上印章為特色，中式魚拓也不例外。

印章一般分陰文和陽文，蓋印原則是上陰下陽，名章在上，字號在下。引首章，通常蓋於題款二三字右側，形狀多為不規則形狀或長方形；閒章，顧名思義，沒有太多規範，詩詞歌賦、吉語雅趣、心情寓意、自勉勸世，字體內容包羅萬象，可用來補白、補強，甚至平衡構圖之用途；押角章，外形為不規則形，不宜用方章。

魚拓捺印原則與書法搭配呼應，使用私章署名處，以文字略小或相致為宜；兩印間距，以一印距離為適當。經落款、題跋，加上鈐印後，作品完整且價值感提升，但不意味作品中印章越多越好。其實作品中，除了引首章及私章外，押角章或閒章一處已足夠，過去書畫常見蓋很多章，多屬於轉手收藏章。原作品上落款內容、位置、鈐印，當經過深思熟慮，即便多一章，也可能已經破壞了原作氣韻及品味，焉能不慎。

引首章也是押角閒章。

方寸之美。

中國重印章，西方看簽名，這是東西方文化差異使然。東方印章、西方徽章，均屬權利象徵，前者沒印章則押手印，後者常見蠟封印、火漆印，皆為防偽用途。

進一步比較，東方印章多置於作品中，表現在明處，而過去西方創作署名，反而都在邊邊角角不明顯之處，正面簽名寫上創作年代，背面簽署作品名稱，甚有諸多將簽名直接隱藏於畫面圖紋，另標記識別暗藏在不明顯之處。不過那是以前作品方式，現在西方創作，署名越來越明顯誇張，似乎呈現上漸漸也有轉暗為明的趨勢。

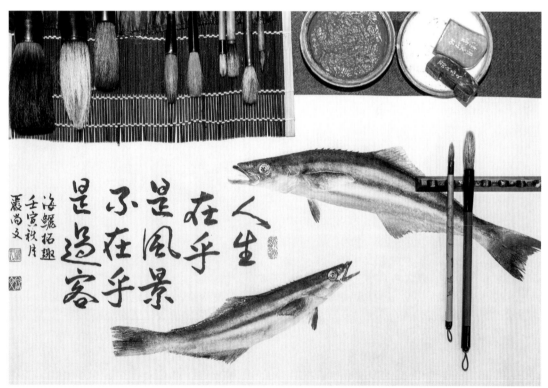

書法鈐印之美。

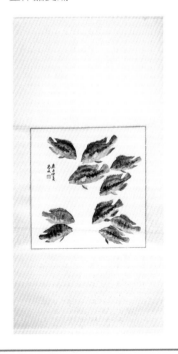

裱褙裝框方式異同

　　有一說「東方重水墨，西方重色彩」。文化差異及媒材技巧表現不同，東方創作書畫，以文人畫居多，傳統卷軸裝，作品經托底初裱，再裱褙淺色綾布加深色牙線，兩端或左端裝長軸。講究一點製作錦盒，增加作品典藏價值。倘若裝框，採用傳統國畫框料，色彩以柚木色、胡桃木色、紅木色、深咖啡色為主。素樸典雅內斂氣息，不致喧賓奪主，搶走作品風采。

　　反觀西方裝框模式，少了中式裱褙程序，古典豪華的常見以木框、烤漆、表面貼金銀箔或仿舊等工序製作，質感較為氣派。較現代的裝框，偏向簡約，選擇金屬、鋁料、玻璃、塑料、卡紙、壓克力、襯板等材料製作，不乏色彩互補、對比強烈之作法。

　　臺灣美術史發展，融合了多元文化價值型態，也反映在裝裱方式上，搭配現代化室內設計，傾向中式西裱最常見，少見西式中裱之案例。

　　臺灣屬於海島環境，悶熱潮溼，作品容易受潮發霉。因此市場上的魚拓，幾乎都以裝框為主，背板甚至還需要加強防潮處理。以收藏者而言，易攜帶收藏為主要考量，配框保存需要較大空間，搬運移動時需要耗費更大的時間與精力，因此除非要舉辦展覽，否則仍會選擇以卷軸來裝裱作品居多。缺點是，需要經常把作品拿出來透透氣，甚至還得仰賴除溼機以防止作品受潮。

立軸裱褙。

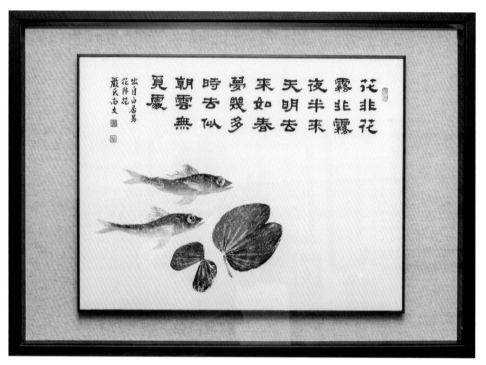

西式框裱。

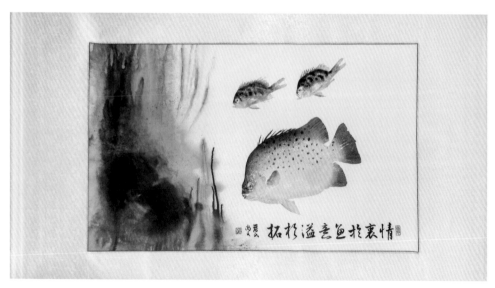

橫軸裱梢。

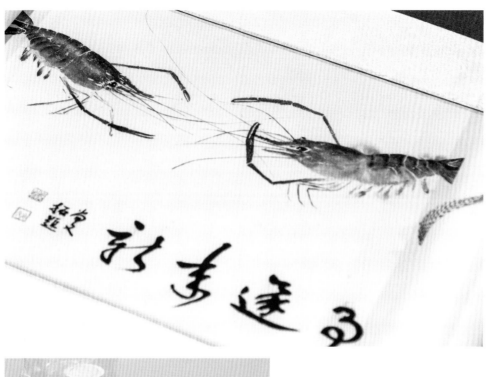

魚拓卷軸。

拓印技巧

初學者進行魚拓創作，建議選擇魚體扁平，色彩單一，沒有明顯斑紋的有鱗魚類來做入門練習。一開始避免挑戰體型過大的魚，盡量挑選魚體大小適中為宜。著色上只要掌握基本明暗處理，慢慢由簡入繁，自然能提高成功率，減少挫折感，如此才能繼續維持拓印的創作動力。

　　切忌仰賴修補功夫，若依賴修改只會造成拓藝學習的阻礙。一開始拓得不好是正常，拓得好是反常，偶得一、兩張好作品也無須太過高興自滿，反而累積不同的失敗經驗，才能為日後的成功打下良好基礎。

　　若有機會，先練習較平面的葉拓，熟悉明度與彩度的應用，再來練習或搭配單色魚拓，最後漸進彩色魚拓，都是值得推薦入門的好方法。

真鯛，2012 年莊孟宗先生典藏。

初學者選用紙張，以熟紙機棉爲宜。吸墨程度適中，正反面皆可使用，不易擴散，且價位低廉，容易購買，方便練習，所以最適合。反之，若一開始就使用生宣紙練習，紙薄易破，墨汁顏料也很容易擴散，易導致失敗，越拓會越沒信心。

　　顏料選擇方面，可先以廣告顏料或不透明水彩來練習，待熟悉拓印步驟後，再改用水溶性壓克力顏料或油性顏料來創作。無論是紙張或顏料，初學者最忌諱換來換去，混淆了特性與標準，亂了套反而抓不到手感。以過去教學經驗，初期學習魚拓至少要先接觸過二十種以上不同物種練習，才得以一窺魚拓堂奧。

基隆監獄魚拓藝師班學員初試啼聲之作。

樂齡學生七星鱸作品。

大魚、小魚，拓印真功夫

「老師，能否分享您拓過體型最大和最小的魚？」回想過去曾拓過近 3 公尺的大旗魚、大鮪魚，重達 250 公斤的大石斑、100 公斤的大象魚，也玩過 3 公分不到的小溪魚。不管是大魚或小魚、淡水魚或海水魚、溪魚，高經濟魚類或漁港棄置的下雜魚，有鱗、無鱗、頭足、甲殼類，對我而言，只要是未曾接觸過的魚，皆是累積拓印經驗的好素材。

大魚或小魚，哪種好拓？其實萬物皆可拓，僅困難度不同，效果差異而已。大魚因為體積大，拓印碩大魚體時，首先要面對的是顏料乾掉問題，尤其是採用水性顏料，才剛上好頭部色彩，魚身顏料卻乾了，待上好全部顏色，會發現大部分顏料竟然都乾了的窘狀，屢見不鮮。

1. 紅甘鰺大物。2. 淡水河口釣獲之米級金目鱸大物魚拓。3. 微物拓，象牙長螯蟹。

對於上述顏料容易乾掉的問題，得先思考如何縮短時間，例如事先將需要的色彩調配妥當，一色一盤，如此一來即可減少邊調色邊上色的時間耽擱問題。此外還有工具改善，例如多準備幾枝畫筆，以適當大小的筆刷來上色，加快上色速度。

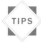

亞馬遜河之巨骨舌魚，俗稱象魚，體長 210 公分，重達百公斤大物。

其次要克服紙張或布料產生的皺褶問題。立體的魚與平面的紙張，兩者貼合本來就存在著皺褶需要克服。前文曾提到，盡量將魚體平面化，如何將魚體與魚鰭墊高調整為一個平面，降低紙張或布料的高低起伏，並適度應用紙張或布料伸縮性，以及拓印時先後拉取角度，對於降低皺褶的產生都能帶來助益。

大魚拓印，需要大尺寸的紙張或布料，在拉紙、覆紙、掀紙過程中，先後順序或角度高低，雖沒有一定標準，但最好能有經驗的人在旁協助。以過去大旗魚、大石斑拓印經驗來說，至少都需要四個人以上幫忙，而巨骨舌魚製作時僅有筆者的老伴一人協助，因此製作時顯得困難重重。

水針魚拓。

至於小魚拓印，千萬別以為體積小，很快就拓好了，就因小魚體積小，許多細微色彩特徵需要借助小工具精工細描，才能表現出該小魚細膩的一面。製作過程中最容易出現的問題，就是使用工具不當，主因往往是平時拓印小魚的機會不多，因此缺少小筆、小刷工具可以使用。若您曾有拓過小魚經驗，就不難體會那種以大筆塗小面積的窘境與結果了。綜合來說，中型魚最容易掌握，無論是大魚或小魚，對拓印而言都是一種挑戰，需要真功夫。

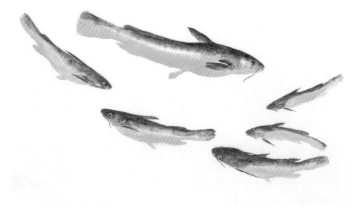

黃江鯰魚拓。

長尾鯊魚拓。

二佰陸拾
公分二佰
叁拾公斤
海中左
物堪採
海上黃金

乙亥初夏
羲比堂
拓題

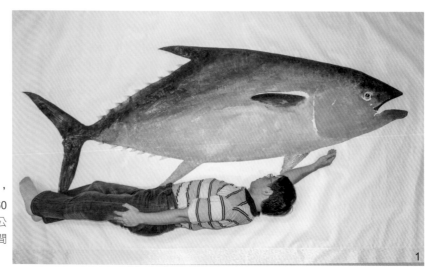

1.大鮪魚大物魚拓，1995 年，體長 260 公分，重達 230 公斤。2.觀賞魚六間九間小物拓。

臺灣第一鱸

構圖、線條、留白、透視、斑點與光影

●構圖

　　魚拓構圖與繪畫相同，如何使作品畫面產生視覺美感為重要原則。構圖千變萬化，難以科學理論證明，但是基本法則，如九宮格井字形、三角形、梯形、S形、U形、對角線、對比、對稱、平衡、平行等，各種構圖法則皆象徵不同意味，可烘托陪襯主題，營造出韻律、穩定或衝突，帶來不一樣的美感。

●線條

　　魚體線條，由色彩及明暗組合而成。其上色技法，先為身體完成深淺濃淡之後，再由上而下、由深而淺畫出線條，線條左右顏色經筆暈色，讓線條界線趨於柔和自然，不致過於銳利僵硬。每沾一次顏料，畫一條線條，就能確保上方色彩最飽和，往下移動時被底色混色，色彩就會漸漸變淡。另外一種方式是著色時即區分出身體和線條，最後在銜接處暈色完成。

●留白、透視

　　東方強調墨分五彩、留白布局，西方重視透視光影，這也是中西創作最大的基礎差異。從遠而近、由大而小、模糊至清晰，拓印焦平面的準確判斷關鍵，絕大部分與視線水平的角度有關。唯有具備透視觀念，作品才能趨於細膩而生動自然。

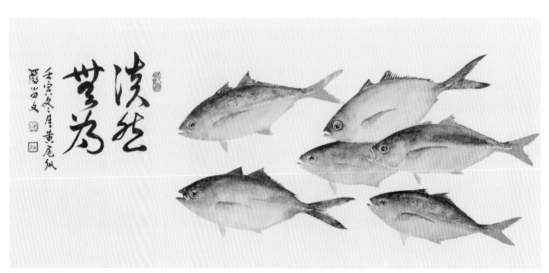

黃尾瓜，不對稱留白構圖。

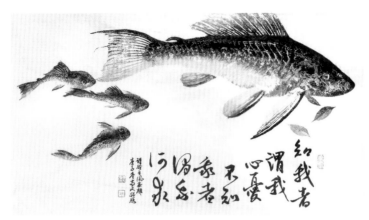

琵琶鼠魚拓，2020 年，營造大小強烈對比。

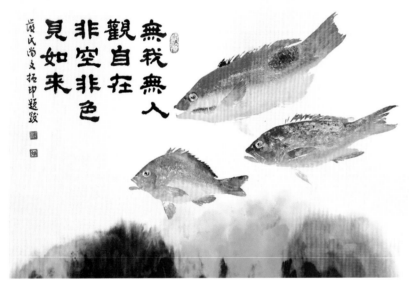

狐鯛紅槽與紅條，2018 年，王順長先生典藏。

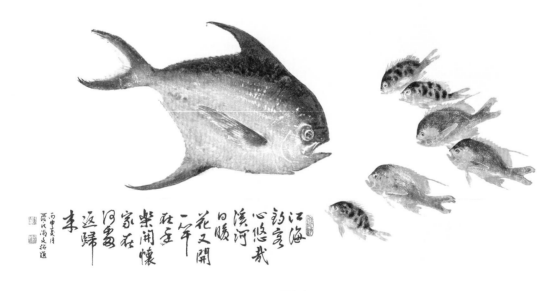

金帶金花鱸烏魛魚拓，2016 年，利用主體大小表現不同層次布局。

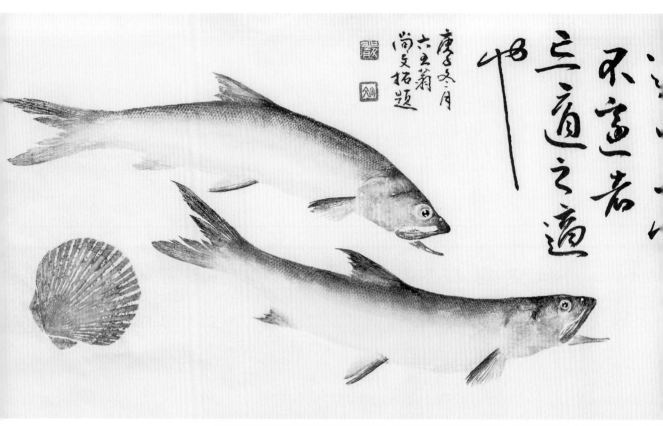

不盡者

六道之道

庚子冬月
六立菊
尚文拓題

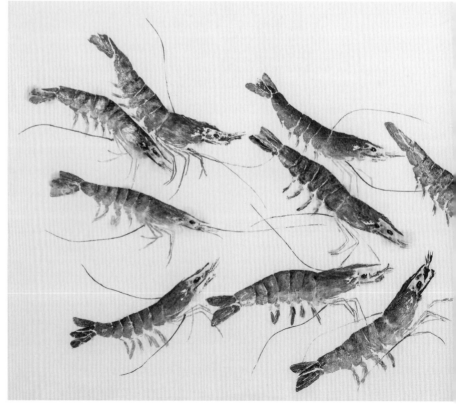

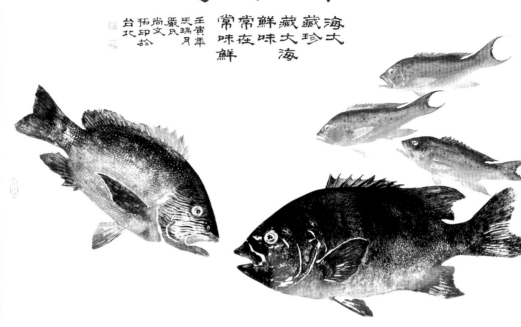

珍味美饌

大海藏珍
藏大海
鮮味
常在
常味鮮

壬寅年
天瑞月
嚴氏
尚文
拓印
台北
拾

言忘是非
心知音也

1.夏威夷海鱺，2020年，S形構圖。2.石鯛海雞母，U形構圖，2022年。3.草蝦，不對稱構圖布局。（廖一久院士典藏）

3

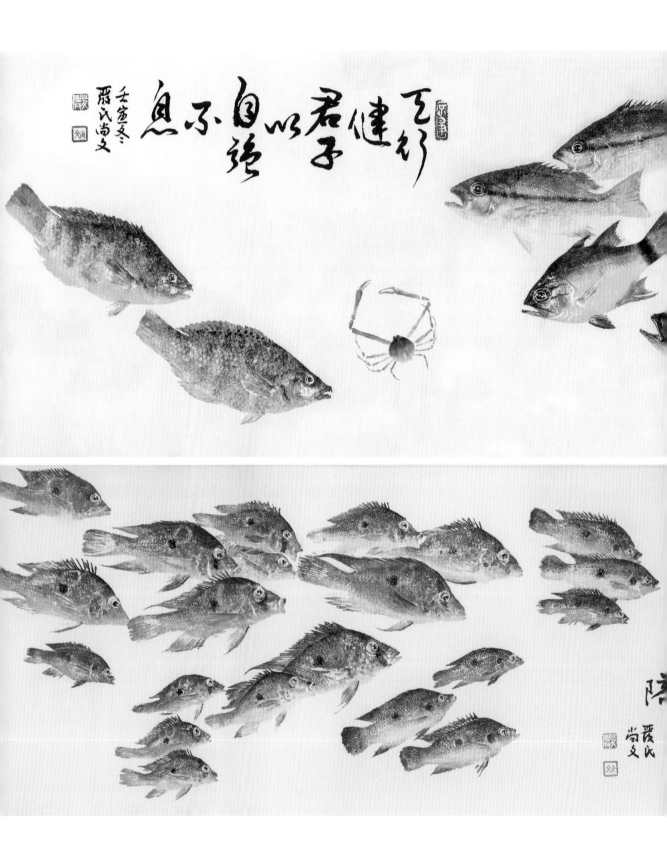

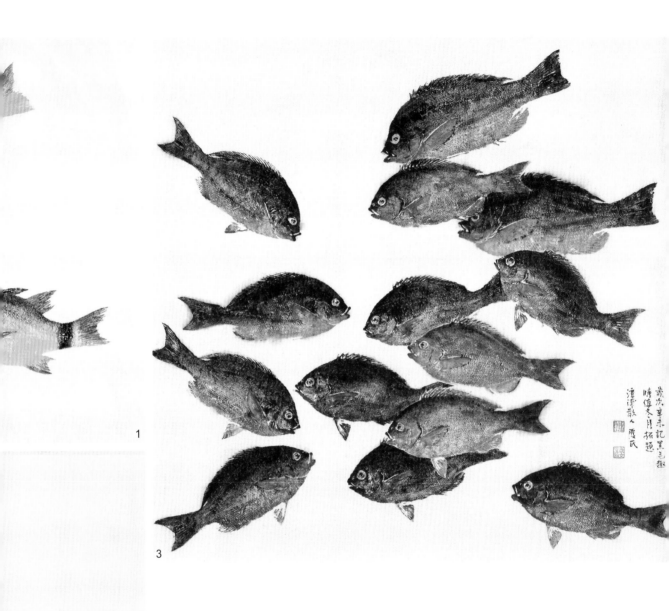

1. S 形構圖，象牙長螯蟹 & 環尾鸚天竺，2020 年。
2. 右邊留白布局的藍寶石 & 紅寶石魚拓，2020 年。
3. 黑毛群的空間營造，1991 年。

●斑點

　　斑點有大有小，大斑點把握形狀差異，以類似上述邊緣暈色處理，讓斑記不會呈現過於死板僵硬現象；小斑點可以毛筆沾濃稠顏料，在覆紙之前點繪魚身，唯需留意，顏料透過壓擠，範圍會擴大。細斑點一般以魚體中間部位較密集，周遭稍微鬆散，或中間的點稍大，偏腹部下緣的較小來表現立體感。萬一細點甚多，可把握掀紙未乾之前，補繪於拓片上，數量象徵式即可。紙張若過乾，補噴一層薄薄的水分，趁紙張微溼狀態下點繪，斑點輕微擴散，效果會顯得更自然些。

川紋笛鯛，斑記表現，
2016 年。

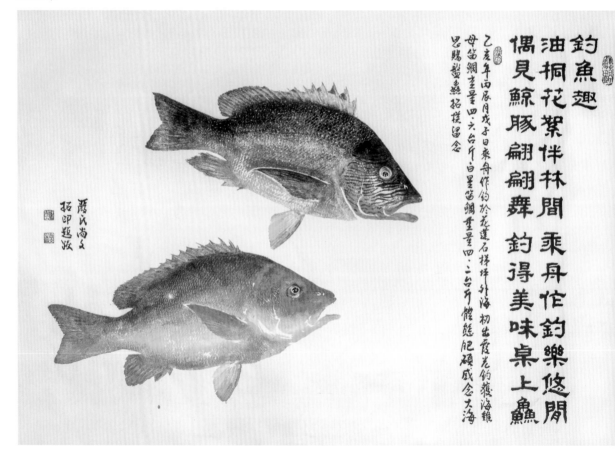

釣魚趣

油桐花絮伴林間 乘舟作釣樂悠閒
偶見鯨豚翩翩舞 釣得美味桌上鱻

乙亥年丙辰月戊子日乘舟作釣於花蓮石梯坪外海 初出霧光釣獲海雞
母笛鯛重量四·六台斤 白星笛鯛重量四·二台斤 館態肥碩念大海
思賜鱻鱻拓搨溜念

蔣氏尚文
拓印題滋

白星笛鯛與海雞母之體色斑記，2019 年，李昌駿先生典藏。

●光影

　　光影在魚拓創作上非常重要。沒有光影，等同沒有色階變化；沒有光影，拓作依舊呈現平面狀態。魚拓除了主體魚，不會去表現魚以外的陰影投射，但是同一作品畫面中，揣摩自然光線源，每一條魚在色彩上的明暗層次，仍有一定的角度準則，唯有如此，魚拓作品才能塑造出應有的空間立體感。

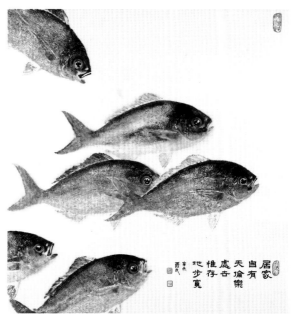

青雞魚群，1991 年，光影與構圖變化。

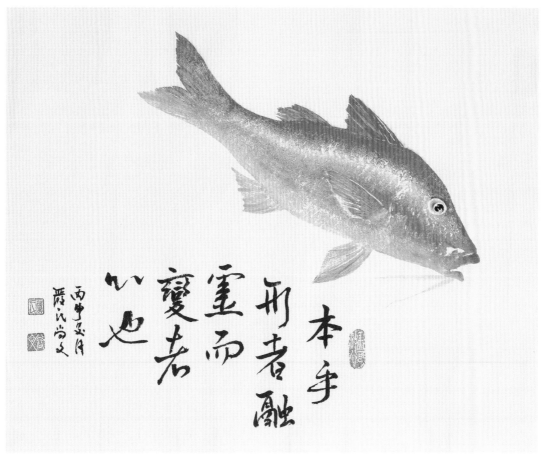

秋姑，強調魚體反光的表現。

胸斑錦魚豐富的體色變化。

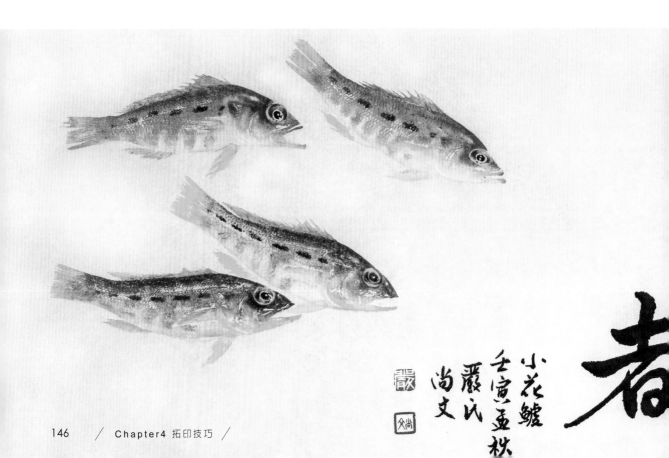

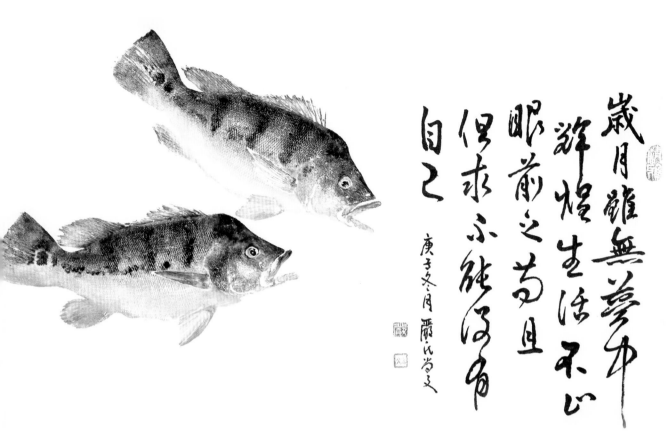

歲月雖無夢中
辦焜生活不以
眼前之苟且
但求不能沒看
自己

庚子冬月 爾氏為之

孔雀鱸三間虎之斑記，2020 年。

小花鱸斑記特徵，2022 年。

147

經常有人說，魚拓有變胖的疑慮，此說法一點也沒錯。拓印雖應忠於原貌，但也等同將紙黏貼在魚身，再經展開後得到的拓印面積，與我們眼睛看到視角不同，變寬、變胖、變形實屬常態。

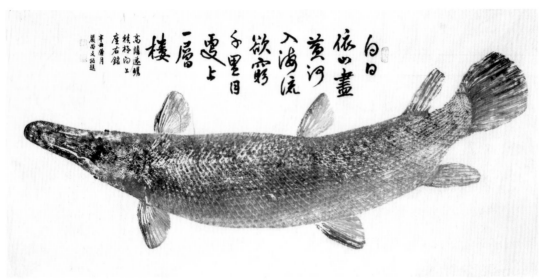

鱷雀鱔，從魚頭正上方轉至魚尾成側面拓平面之作品，2021 年。

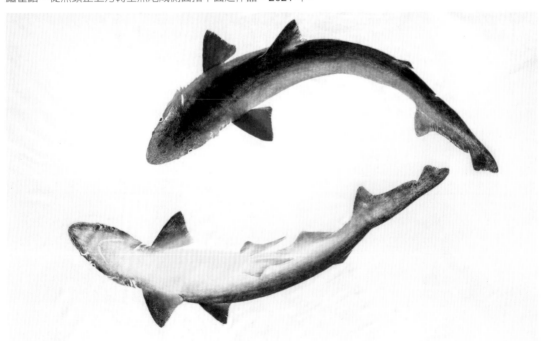

寬尾斜齒鯊背部及腹部之拓印作品，2022 年。

攝影有焦平面，魚拓也有拓平面學問。先前曾提到，拓印焦平面的判斷關鍵，絕大部分與視線水平的角度有關。面對高低落差部位當有取捨，多半依眼睛能看到的角度，作為拓平面取決之關鍵，實際上魚體不太可能全部拓出來。

魚拓大部分採側面拓印，但也有魟魚、比目魚、牛尾、牛舌是從上方拓印。當有不同型態的角度需求時，例如雙髻鯊、鱷雀鱔、泰國鱧、尖齒鬍鯰等作品，想呈現出由上往下轉側身，就得朝眼睛能看見的範圍去做創作表現，選擇最容易表達該魚特徵的角度拓印就對了。

上色部分，僅針對要拓出來的部位，以眼睛所見去做深淺變化，鰭的部分再做二次拓，甚至三次拓，如此一來，就可拓出別具一格的神奇佳作，例如左頁鱷雀鱔作品其尾鰭、背鰭與身體為同一次拓，胸鰭及腹鰭四片，則為分次拓印組合的結果。

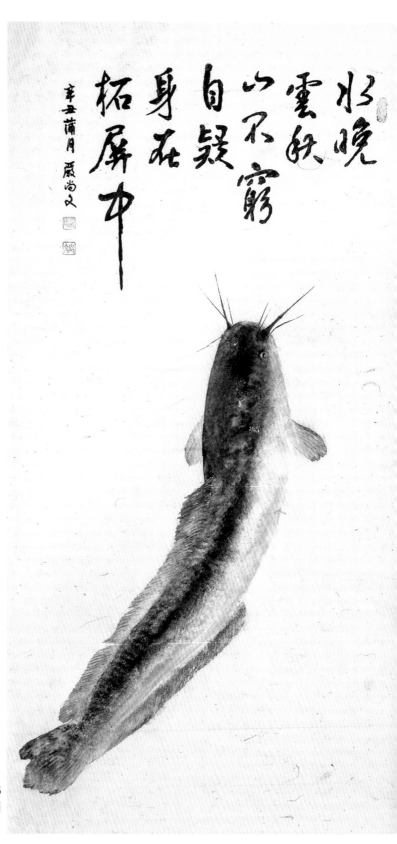

水晚雲秋
以不窮
自疑
身在
拓屏中

辛丑蒲月 嚴尚文

尖齒鬍鯰，從上方 45 度拓平面，轉為側面之拓作，2021 年。

雙髻鯊

鏈頭鯊
又名丫髻鮫
真鯊目
雙髻鯊科
頭寬平扁
呈槌或鐘型
形狀特殊
為快速兇猛
掠食者
分佈全世界
熱溫帶海洋
尾域

壬寅天瑞
嚴氏尚文
拓印題跋於
台北

雙髻鯊，從魚首上方轉至側面拓平面及腹部拓印之作品，2022 年。

深色淺拓

一改傳統白紙底色的作法，換換風格，試試深色淺拓，採用色宣紙或自己渲染的宣棉，作為拓印變化之用。

深色淺拓，與當今透明貼紙印刷加白墨的作法雷同，若要印拓在較深的紙張或布料，那麼顏料中必須加上等比例的白色，如此一來才能減少色彩壓不過底色的困擾。假設色宣紙為淺色，只要拓印使用的色彩顏色比紙張重，覆蓋無問題，不添加白色顏料也無妨，最忌顏料加白不平均，反而使得拓印出來的效果怪異又不自然。

顏料加白會使彩度略降，造成鮮豔度明顯有所差異，因此不能忽略每種顏料特性。壓克力顏料帶有膠質，可蓋過水彩、廣告顏料，但若反過來，要以水彩、廣告顏料蓋過壓克力顏料，效果可能就會有若干落差。

1. 綠色色宣拓印紅目鰱作品。
2. 藍色深縮布，深色淺拓葉片作品。3. 粉紅色色宣拓印狐鯛拓作。
4. 曾見學生嘗試先以壓克力顏料拓印魚體後，在反面以墨水渲染背景，乾掉之後的魚拓作品帶有膠質，並未受到背面墨汁太大影響，然而魚鱗空白處因為少了顏料膠質保護，仍然透過來，造成斑駁現象，提供創作參考。

葉拓

植物的葉片，可說是最接近平面的拓印素材，俯拾皆是，垂手可得，拓印門檻不高，因此常成為小學、幼兒園、農場、才藝教室上課教材之一，同時也是自然觀察活動很棒的體驗課程。

進行植物觀察，葉形為辨識植物重要指標，也是進行物種分類的重要依據。葉形通常可分為針形、線形、長橢圓形、披針形、卵形、心形、圓形、三角形、腎形、扇形、菱形、匙形、倒批針形、倒卵形等，除了葉片大小，其葉序、葉脈、葉緣等也皆是觀察重點。

雖然葉拓不難，但要拓得好，其實仍有一些訣竅。葉片的形狀、色彩、葉脈，往往是優先選擇關鍵。以拓印著色需求來說，採摘選擇又以大小合宜、葉厚、有無絨毛狀表面為首要考量。

採集時，除非是凹凸不平的葉子需要經過壓平乾燥處理，否則一般以新鮮的樹葉為宜。尤其是竹葉，會有捲曲的問題，最適合現採現拓。收集採摘方法很簡單，只要將樹葉裝在塑膠袋內，放一個棉花或一小塊餐巾紙，然後滴幾滴雙氧水，切記塑膠袋需保持蓬鬆狀不要擠壓，如此放在冰箱保鮮，至少可維持一週左右。

扇子葉拓。

採集新鮮的樹葉。

葉拓時，選擇有葉脈那一面上色，取筆中鋒，顏色區分深淺濃淡，順著葉脈方向塗刷。待全部著色完成，再將銜接色彩及筆觸做消除暈色處理。顏料濃稠度可偏高，若水分太多，易造成飽和度不足現象，顏料也有可能積存卡在葉脈處，拓印前需要特別吸掉多餘的色彩做暈色處理，重點如下：

• 葉形邊緣要清楚，顏色區分深淺濃淡。

• 拓印時可先行在一張報紙上構圖，接著依構圖將葉子拓在宣棉紙之上。

• 葉子拓印，有紙就葉子，與葉子就紙兩種方式。紙就葉子，就是指葉子擺在桌上，塗好顏料後再取紙覆蓋在葉子上方；葉子就紙，就是反過來將紙放在桌上，再將塗好顏料的葉子貼覆在紙張之上。

• 紙張微溼狀態有助於顏料吸附，拓印出細節。

1

2

3

1. 長橢圓之葉形。2. 樂齡學生葉拓重疊作品。3. 姑婆芋葉片呈心形。

拓印創作構圖，需要使用到重疊技巧。若是葉拓，可分一次上好顏料，經重疊完成拓印，節省層層套印時間上的浪費；或分次、分葉拓印，逐一組合而成。重疊一次完成拓印程序簡單容易，若是分次或分葉，得先拓好一葉後再取另一紙張，描出該葉外緣後剪下，將此紙張背面噴上完稿膠或刷上經稀釋的薄漿糊後，貼在原來的葉子上，接著取擬拓印的第二片葉子，著色後重疊在第一片葉子上，完成拓印後，掀開葉片並撕下覆蓋在第一片葉子上的那張紙片。

葉拓重疊，須留意前後左右的色階區別，色彩之間的暈色，前深後淺或前淺後深的對應關係，兩葉重疊處不一定要密合，保留暈色的空間，讓色彩自然融合。把握每一片葉子的明度、彩度及顏色變化，多體會使筆無痕的意思，作品才能生動呈現。

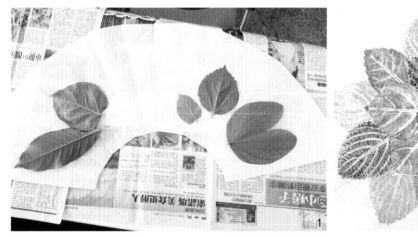

1. 依創作需求，先試著將葉子擺放在宣棉紙上構圖。2. 樂齡學生以玻璃盤之葉形重疊拓印作品。3. 前深後淺，營造兩葉片重疊之前後關係。

【操作示範】

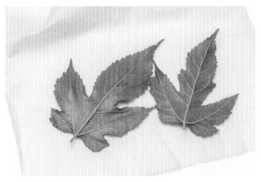

1 準備桑葉兩片。

2 可利用報紙嘗試構圖。

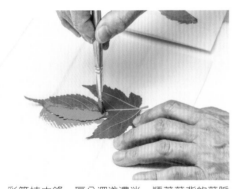

3 彩筆持中鋒，區分深淺濃淡，順著葉背的葉脈方向塗刷。

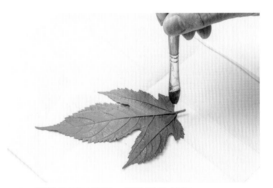

4 銜接色彩及筆觸，消除暈色處理。

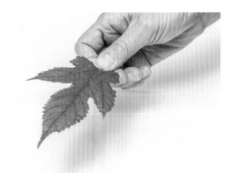

5 葉背上好顏料後轉回葉面，接著以葉子就紙拓印。

6 也可以紙張在上，紙就葉子方式拓印。

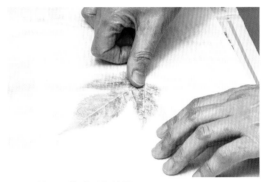

7 利用手掌或手指施壓。

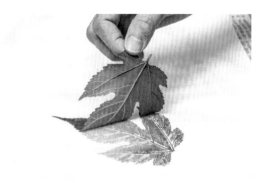

8 壓印後掀開葉片。

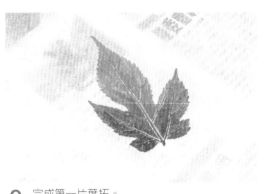

9 完成第一片葉拓。

10 描繪第一片葉拓外框，以製作遮片。

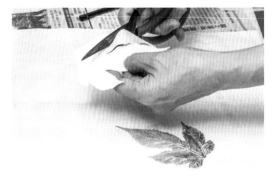

11 剪下遮片紙張。

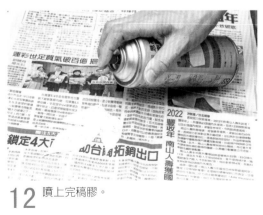

12 噴上完稿膠。

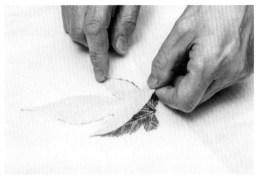

13 將遮片貼在第一片葉拓上方。

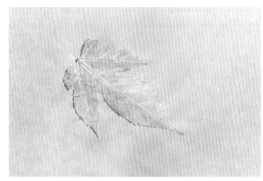

14 遮片完成黏貼。

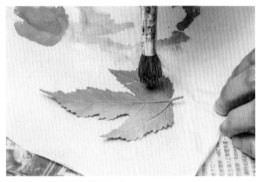

15 為第二片葉子上色。

16 以紙就葉方式，將拓紙重新貼在欲重疊的第二片葉子上方。

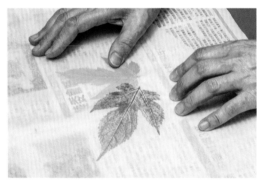

17 利用手掌或手指重複進行施壓動作。

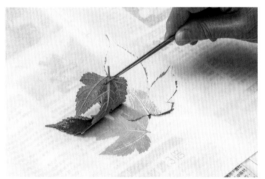

18 以夾子將第二片樹葉掀開。

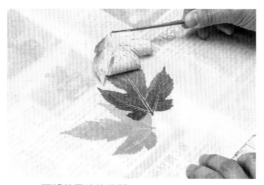

19 再將葉子遮片掀開。

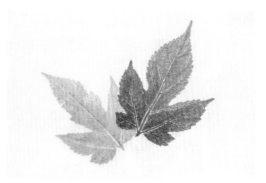

20 完成葉片重疊拓印。

技法優缺點分析

紙張就葉子

　　優點：容易看見葉子沾染顏料細節，方便力道輕重補強施壓。

　　缺點：置放位置較難準確拿捏。

葉子就紙張

　　優點：因為紙張在下方，取塗好顏料的葉子，可以準確放在紙張適當之位置。

　　缺點：只看見葉子背面，無法判別兩者密合細節，有點像瞎子摸象，無法辨別拓印效果，
　　　　　而且手執葉子位置，容易破壞已經上好顏色的部位，需要借助鑷子來克服。

- 兩種方式各有利弊，可依需求自行應用。若採壓克力顏料，由於顏料具黏稠性，當葉片就紙，
　上下翻轉後葉子仍附著在紙上，此時再將細節處加強處理，即可發揮預期效果。
- 葉子上的顏料，水分比率要相近，經手掌、手指或工具等施壓，有可能將過多的顏料擠出外緣，
　因此力道輕重須得宜。
- 葉脈留白粗細要平均，忌諱大小不一。
- 顏料不宜過厚，避免拓印擠壓時溢出。
- 布料吸附顏料的速度不像紙張這麼快，壓拓時，延長顏料與布料接觸的時間，可以提高作品
　成功率。
- 亦可同時堆疊拓印多片葉子，減少製作遮片的困擾。

兒童與成人拓印美學

　　近年許多幼兒園、才藝教室紛紛引進拓印教學。原因無他，兒童葉拓或魚拓素材容易取得，門檻不高，學生可以培養對自然科學觀察的興趣，同時提升敏銳的觀察力、創造力，滿足好奇心並建立自信，宣洩對色彩塗鴉樂趣，最後得到創作喜悅。

　　成人拓印，偏向科學求真實證，以眼睛所看見的特徵、色彩，要求作品與實物相似。兒童拓印，偏向自由發揮欲望表現，或許初具型態、以稚為雅、以純為貴，藉由拓印遊戲，增進心智發展學習效益。

　　美勞或拓印，依對象規劃不同的學習內容和教學方式，重視過程比作品結果更重要。以過去教學經驗，同樣一片葉子、一條魚，在兒童的拓印世界裡，沒有一件是相同的。然而現場家長或老師，往往不自覺影響兒童學習，總是以成人的看法及角度，約束干涉孩童對拓印創作之表現，殊不知此舉反而造成負面學習的影響。

重
疊
技
巧

重疊技法應用在魚拓,與葉拓相同。先於畫面上拓好第一條
魚,再取另一張棉紙描繪輪廓後剪下,將此紙張背面噴上完稿膠,
貼在原來畫作的那條魚上方。擬拓印之第二條魚經重新著色後,
重疊在第一條魚上方黏貼紙的位置,拓印之後,掀紙並撕下覆蓋
的那張紙片,就能看出兩條魚重疊後的影像,以此技法類推套用
第三條、第四條魚。

曾有學生取多條小魚,一次上色後同時拓印,理論上當然可
以,但是魚為立體,多條魚放在一起拓印,除非拓平面墊襯得很
好,否則很難獲得良好的效果。當然以較深的葉片或魚直接覆蓋
在原來較淡的色彩之上是可行,然而若套印位置不當,等同看到
兩個重疊影像,結果將令人失望。總之,取不同大小的葉片或魚
體,透過色彩濃淡、重疊來搭配構圖,最能表現出遠近深淺的空
間效果,樂趣無窮。

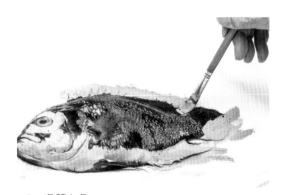

1 魚體上色。

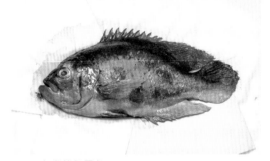

2 完成著色暈色。

3 覆蓋拓紙。

4 壓拓魚體及特徵。

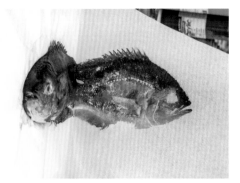

5 掀開紙張。

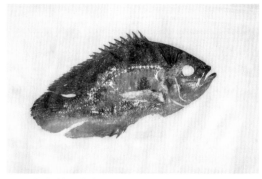

6 拓好第一條魚。

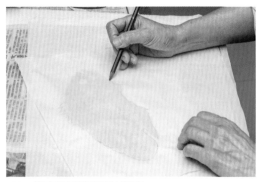

7 取宣棉紙描繪遮片輪廓。

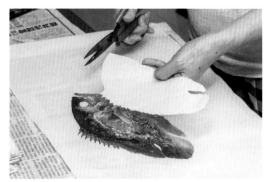

8 以剪刀將輪廓遮片宣棉紙剪下。

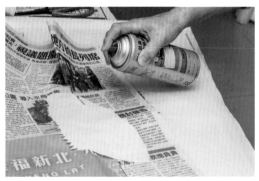

9 遮片紙張背面噴上完稿膠。

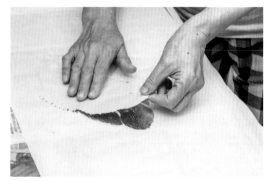

10 將遮片貼在已拓好的第一條魚上方。

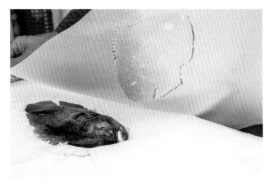

11 以貼妥遮片之拓印紙張，進行第二條魚重疊拓印。

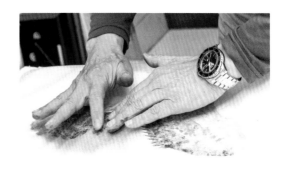

12 拓印第二條魚。

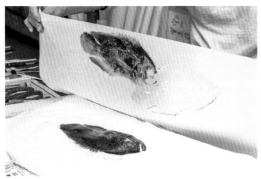

13 完成第二條魚拓印後掀紙。

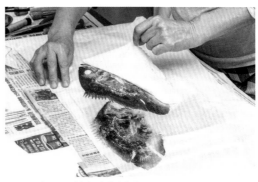

14 撕下覆蓋之遮片紙張。

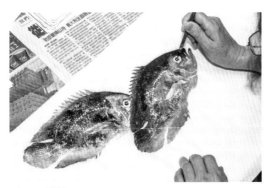

15 繪眼。

16 完成重疊魚拓步驟。

TIPS 魚拓過程中，紙張難免會沾到魚體滲出的血水，因此建議在紙張仍未乾掉前，以雙氧水稀釋，上下兩層紙巾多次擠壓，血水就會被吸附在紙巾上，但若是紙張沾到壓克力顏料，可就無法處理了。

色彩練習

大自然素材中，鮮少有鮮豔之原色，因此探索拓印美學，首先必須通過色彩基礎練習，觀察眼睛所見之顏色，憑藉著手邊顏料調製出近似色彩。有些人天生對色彩感覺較敏感，但也有人對色彩反應較遲鈍。若具美學基礎當然最好，若無基礎也無妨，只要勤加練習亦能進步神速。

一般色彩學上所說的明度，指的是顏色深淺；彩度，是指顏色的鮮豔度。可先認識十二色相環，利用色彩之紅、黃、藍三原色練習調製出綠色、橙色、紫色，待熟悉混色結果，再逐次加入少量顏料，感受彩度與明度的細微變化，最後試著加入黑、白兩色，降低彩度或提高明度，再做深色與淺色色相環。墨分五彩，若採墨汁練習，則可調出不同明度的淺灰、灰至黑，理解黑白間色相變化。

藝術創作和文創產品設計需要仰賴專業的色彩計畫，如何運用強烈對比、互補色彩，或同類色間的柔和，創造出不同視覺效果，需要透過多次練習才能累積經驗，欲速則不達。

−色相環−

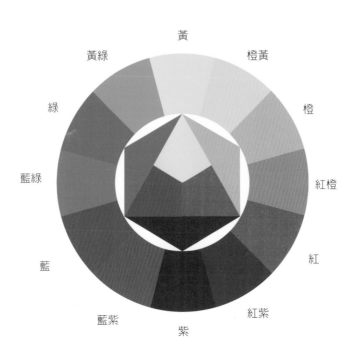

葉拓色相環。
（基隆樂齡學生作品）

單色系明度色階練習。

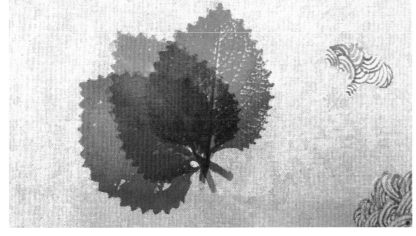

葉片三色重
疊變化。

文創作品應用

　　文創產品設計開發，從輔助魚拓藝術之推廣與教學需求開始。設計思維以人為本外，訴求更以魚拓為主要精神，創造具有美感、獨特性、實用性、個性之產品，提升附加價值，希冀滿足多方需求，不斷推陳出新。

　　目前已開發之產品，包括撲克牌、電話卡、明信片、書籤、T恤、手帕、桌巾、門簾、杯墊、燈罩、馬克杯、瓷盤、抱枕、手提包、環保袋、鑰匙圈、文鎮、磁鐵、磁磚及玻璃立體浮雕、日曆、桌曆、年曆等，多元項目持續累積增加中。

1. 泰國蝦拓印玻璃浮雕作品。**2.** 磁磚浮雕作品。**3.** 石膏作品。

4. 手帕。5. 魚拓檯燈。6. 魚拓瓷盤。
7.T恤。8. 麂皮布抱枕。9. 桌曆、馬克杯、杯墊、明信片。10. 魚拓月曆。

伍 ｜ 拓印 Q&A

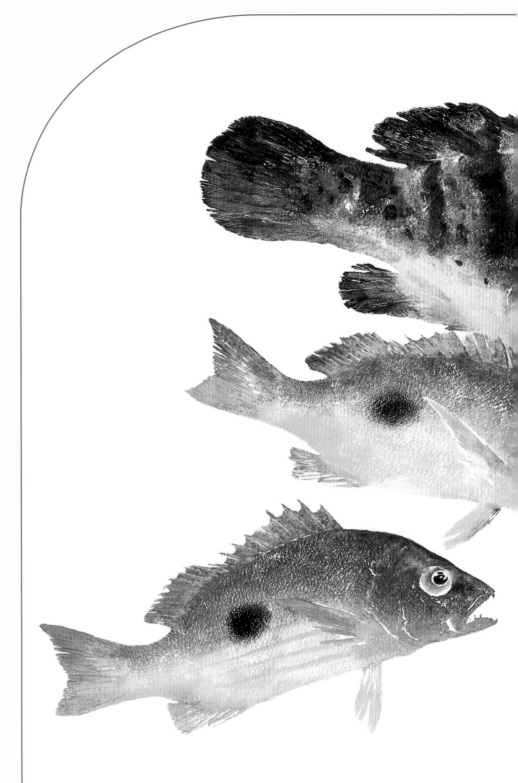

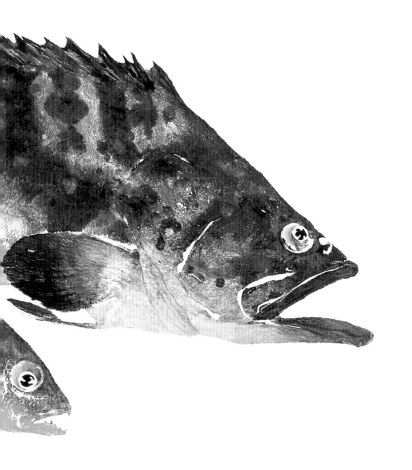

魚戲一池水

入待一入情

尚文拓題

 Q 適當的拓印工具？

 A 小筆塗大面積，大筆塗小面積，這是初學者最容易犯的錯誤。舉凡間接拓合宜之拓包，或直接拓用筆刷，爭取縮短顏料停留在魚體時間。例如溪魚拓印，由於魚體小，所以可以小筆搭配毛筆上色。反過來，大鮪魚拓印，就改用特大油漆刷或採用排刷來著色。任何工具都具有局限性，用對工具創作，才能事半功倍相得益彰，將就使用，一般都不會獲得滿意的作品。

 Q 如何冷凍包裝漁獲？

 A 在釣場可利用溼毛巾或報紙包裹，注意避免鱗片脫落或魚鰭折損。外面再裹上一層塑膠袋綁緊後冷藏或冷凍。

 Q 冷凍魚的拓印效果不如新鮮的魚？

A 冷凍魚經解凍之後，在鱗片上色，著色層次表現確實比起新鮮魚稍微遜色。沒經驗的人，經常忽略魚鰭沒有包覆，尤其是尾鰭，使其直接暴露在冷凍庫的結果就是造成乾燥硬死現象，即使重新泡水，也無法挽回此一結果。

 Q 洗滌正確方向。

 A 清除魚體黏液，才能讓顏料順利附著在魚體。建議從魚頭往魚尾方向清洗，若反向清洗，魚鱗易脫落。遇到黏液多的魚類，例如烏鰡（青魚），可以海綿、精鹽輔助；清洗鱸鰻，則還得借助工具刮除那厚厚的一層黏液；至於無鱗類、頭足類，則以精鹽輕輕揉搓，洗至黏液消除為止。

 Q 魚體清洗後未擦乾有何影響？

 A 拓印時，大多使用水溶性顏料，遇水會稀釋，吻部、鼻孔、魚鰓、肛門及胸鰭內側，上色前宜再使用一張紙巾覆蓋檢查，針對滲水處加強處理，鰓蓋兩面內側塞入紙巾重複替換吸附血水。注意由肛門流出的體內積水，若要防止此情況發生，可用紙巾捲成小捲，塞入肛門止水。

 海洋弧菌？

 海洋弧菌又稱創傷弧菌，魚拓製作過程中，難免被扎到或劃傷，尤其是蝦、蟹，可能導致發高燒、四肢無力，嚴重恐危及生命。一旦懷疑自己被扎傷，應先用力將傷口的汙血擠出，雙氧水消毒後上消炎藥，勿再讓傷口接觸到水。傷口若有變色紅腫現象，請盡速就醫。

 一條魚可拓印幾次？

 只要不怕魚腥味，魚肚沒有爛掉，魚體是可重複使用的。唯鱗片重複上色，顏料易積存殘留在縫隙中，所以原則上塗過兩次顏料，即須清洗一次。若遇到不同人拓印，由於著色方法及位置有所差異，因此魚體都必須重新洗過，否則殘留底色將會影響顏色表現。

 拓印後的魚體能否食用？

 早期墨拓較無食安疑慮，當今化學顏料即使強調無毒，拓印次數過多、魚體失鮮或清洗不淨，仍不建議食用。對於價值不菲的對象魚，最好只拓一次，去鱗、去肚、去鰭，最好也去頭、去皮、去尾，減少顏料汙染機會，食用將安心許多。

 何種魚值得留拓紀念？

 一般釣者會以個人釣到的稀有魚或大魚拓印紀錄。

 紙張有分正反面嗎？

 一般畫魚紙張正面細緻光滑，反面較為粗糙。噴水時不分正反面，拓印時以正面為主，拓印效果會較為細膩，反面用來呈現粗曠質感，兩面效果大不同。

 宣棉紙溼度以及適合拓印的時機？

 當潤溼後的紙張開始呈現泛白，溼度約20%左右（生紙要偏乾，熟紙可偏溼些）為宜。紙張過乾失去原來噴水的用意，過溼拓印則可能造成顏料擴散而糊掉。

 Q 紙張噴不噴水有何差別？

A 經潤溼後的紙張，會變得柔軟且易於貼附在魚體，幫助很大。噴水器與紙張距離約 50 ～ 60 公分，噴出的水以最細為佳，噴出面積比拓印需求範圍擴大些即可，無須整張噴水。紙張噴水溼度約 80 ～ 90%，拓印時萬一顏料有些偏乾，還能透過紙張溼度救回一部分。紙張適合垂吊，讓水分均勻往下移動，取來使用時，下方會呈現較溼現象，這時可斟酌用在顏料偏乾部位拓印。忌諱平放在桌面，或平鋪在報紙上，造成紙張溼度不均現象。

 Q 顏料要一次足量？

A 顏料過於節省是常見的拓印錯誤之一。拓印顏料大都需要經過調色、混色。若能一次調足分量，方能避免將魚當成調色盤。邊拓邊調色，不僅造成時間上浪費，也是導致顏料容易乾掉的原因之一。

 Q 能否於冷氣間拓印？

A 進行魚拓作業時請將冷氣、電風扇關掉，雖然汗流浹背，然而卻可以有效地降低顏料易乾的問題。

 Q 壓克力顏料添加緩乾劑的使用時機？

A 若使用壓克力顏料，可添加適當的緩乾劑，延長顏料在魚體上作畫的時間。但若遇有食用需求的魚，則建議以不添加緩乾劑為宜。

 Q 適合暈染背景的顏料？

A 國畫顏料和水彩的特性，可應用於背景潑墨暈染，壓克力顏料因含有膠質，擴散效果有限，並不適合此用途。

 顏料水分濃稠程度如何調配？

 水彩本身偏水性高，因此上色過程中加水比例不用多；廣告顏料則盡量濃稠為宜。無論最後選擇何種顏料，切記塗上魚體的每一種色彩，水分要力求均一，才不致作品完成後，造成濃稠不均現象。

 如何選擇魚體拓面？

選擇新鮮、身體有彈性、鱗片無脫落、無受傷（魚槍孔），並且以魚鰭軟條完整無損那一面來拓印。

 拓印需要多久時間？

若採間接拓印，可從早上拓到晚上，層層堆疊慢慢加工；若採直接拓印，往往準備時間會比拓印時間還長，所以依照魚體大小和拓印困難度，拓印時間並無絕對標準值。

 魚拓時，固定魚鰭的重點為何？

魚拓非標本，無須宛如釘在十字架上，全部展開魚鰭進行。拓印前可先觀察揣摩活魚游動的姿態或展或收，將魚鰭順著魚體調整出適當的角度，以拓出最自然生動的作品。下釘固定越多，反而易造成魚鰭破損，釘眼露白現象。

 如何拓印頭足類生物？

 頭足類包括章魚、透抽、魷魚、軟絲、花枝、小卷、墨斗等，看似軟趴趴、黏乎乎的表面，宜採寫意模式拓取。拓印前先以細鹽輔助清洗，待確實擦乾後，觸手吸盤處用毛筆工具上色，高高低低之觸手著色，須分出不同彩度或明度，吸盤以小楷筆沾點濃墨暈色。壓拓時活用手指逐次移動，扣壓紙張拓印。把握原則，只要拓印離手過的部位，絕不重壓；拓不到的凹處也不勉強，如此一來，就有機會獲得佳作。

 如何拓印甲殼類生物？

 甲殼類體型往往高低變化多，以螃蟹而言，拓印時可以油土墊襯來固定身體，並取得身體大部分之拓印焦平面，其餘各腳可先剪掉，再一一拓印組合而成，唯須留意銜接角度及色澤層次變化得生動自然；以蝦子而言，可先拓身體及扇足部位，其餘長短觸鬚或螯部再分多次組合而成；龍蝦尖刺多，紙張必定會直接刺穿才能拓印，但無妨，裱褙後仍看不太出來。

 遺漏上色部位套印？

 拓印過程難免忙中有所遺漏，例如在掀紙過程，才發現胸鰭忘了上顏色，若想要二次補上顏料拓印，此作法看似簡單，其實有點難度，若套不準，也可能造成其他部位移位的困擾。

魚類吻部及眼睛的變化？

常見多條魚之拓印作品，魚的擺放角度、眼睛、嘴巴、魚鰭完全相同，看起來猶如重複複製而已。在同一畫面中有多條魚作品，其魚嘴閉合張開角度、眼睛視覺方向，應盡量力求變化。若使用同一條魚，可先拓嘴部閉起來，再逐步拓印撐開吻部，讓畫面會說話，多點故事性，才不顯得單調乏味。

 間接拓、直接拓技法可以混用嗎？

間接拓、直接拓各具特色，創作並無枷鎖限制，明其理而知本性之各異，變化造化自然，技法混用當能有更佳的表現。

 上色原則？

直接拓上色用筆宜採中鋒，順鋒，顏料沾在筆尖上，厚塗，輕撥點繪；間接拓拓包，取中間連續密集節奏，撲拍著色施力統一，請先調好色彩，莫將魚當成調色盤。

 為何直接魚拓作品，魚頭多數朝右，間接拓卻是
朝左？

 多數人右手持筆，習慣將魚頭朝左置放，上色由左至右順向塗刷。直接拓完成後呈反向，所以魚頭多數朝右；間接拓則因為正向撲拍，完成後作品魚頭朝左。有經驗的魚拓藝術家，會靈活運用不同方向創作。

 臺灣風水禁忌？

 依照臺灣習俗中有關於掛圖禁忌，舉凡瀑布流水、船、魚等因皆有方向性題材，所以有朝內聚財，不朝大門之說。故拓印前，先決定魚頭朝左或右，可別讓魚從大門游出去了。切記，直接拓所完成的作品為反像，間接拓才是正像。

 畫面的留白布局？

 留白布局與墨分五彩，在東方文人畫中是門高深學問，它與西方強調塗滿才是畫的看法正好相反。留白布局關係到作品虛實之美、結構平衡、美學概念、視覺經驗，無制式公式可供套用。所謂，留白處自成妙境，只能意會無法言傳。

 如何增加構圖變化？

 除了把握拓印基本技巧外，靈活運用拓印焦平面角度，營造具有遠近、疏密、大小、對比、彩度、明度、濃淡、光影、透視的作品，同時搭配重疊技法、留白、書法、閒章等，可累積作品構圖能力。

 為何古文物之拓印，皆使用間接拓印方法？

 因為只有間接拓法，才不致殘留墨汁顏料，汙損或破壞了文物古蹟的價值。若以直接拓法繪塗，再好的文物也會被破壞殆盡。

 何謂匠氣？

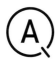 早期拓印因過於強調學術或歷史價值取向，導致鑽研發展者極缺。而當今魚拓缺乏內涵，流於技術層面居多。學而不明其理，徒具形式表貌，少了美感客觀化，缺乏絕對理念之感性形式，謂之匠氣。

作品欣賞

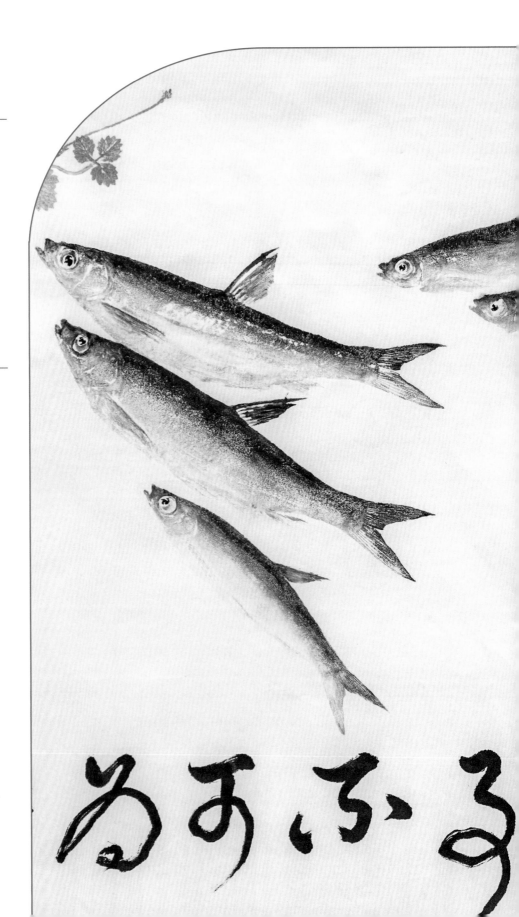

大物魚拓

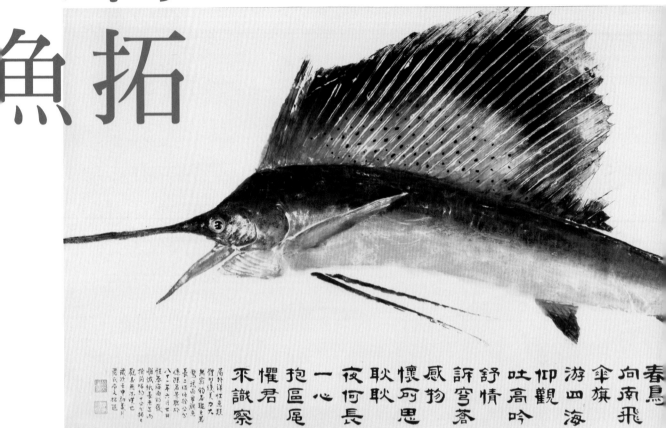

屬外洋吐意類
體型俊美力大
無窮釣獲甚罕
長二佰餘份公分
恆春海南夜
惟帆紙長悞之
撿間將之作長
觀者無不咋舌
歲次壬申初夏
張氏石文拓述
八十一年六月七日

春鳥向南飛
傘旗游四海
仰觀吐高吟
舒情訴穹蒼
感物懷何思
耿耿夜何長
一心抱區區
懼君不識察

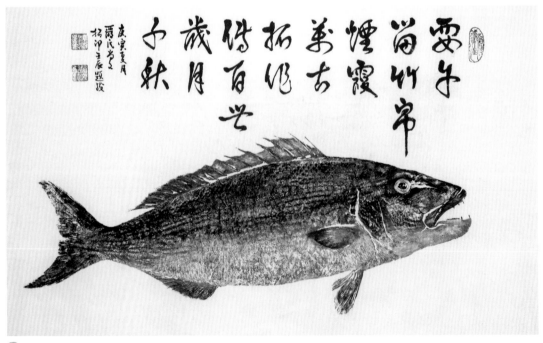

耍午，180×116 公分，2010 年。

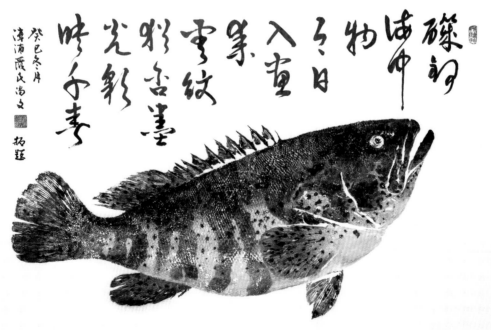

雨傘旗魚，體長 250 公分，
240×160 公分，1992 年。

雲紋石斑，145×88 公分，2013 年。

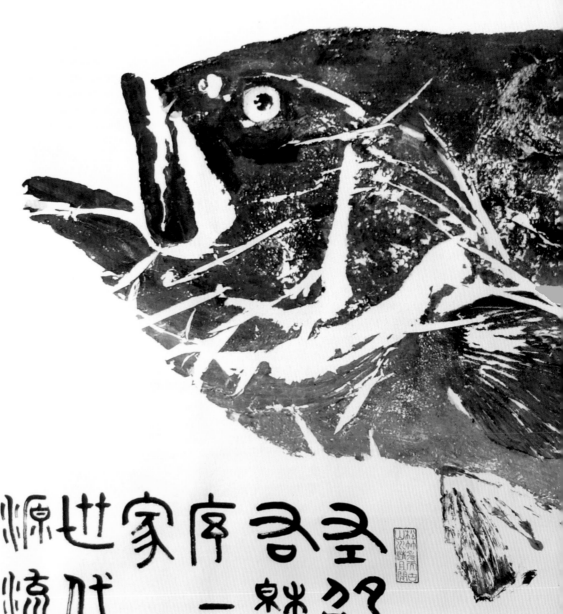

大石斑，體長 205 公分，重達 256 公斤。
255×124 公分，1996 年。

具堅韌魚鱗
為自然界當今
柔性材料之代表
因在地球上
存活超過億年
又有活化石之稱
長二百一十公分
重約近百公斤
史詩級巨物
氣勢磅礡記錄

壬寅夏至
拓印題跋於台灣新北市
嚴氏內文

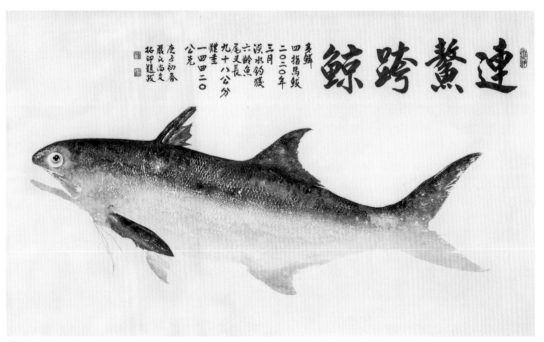

魚鱗
四指馬鮫
二〇二〇年
三月
淡水釣獲
六齡魚
尾叉長
九十八公分
體重
一四四二〇
公克

庚子初春
嚴氏尚文
拓印題跋

連鰲跨鯨

竹午，體長 98 公分，重達 14.42 公斤，155×90 公分，2020 年。（徐承埔先生典藏）

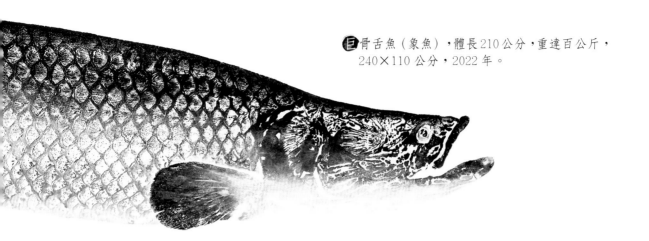

目骨舌魚（象魚），體長210公分，重達百公斤，240×110公分，2022年。

巨骨舌魚

世界最大淡水魚
之一俗稱象魚
原生於南美洲
亞馬遜河
頂級掠食者

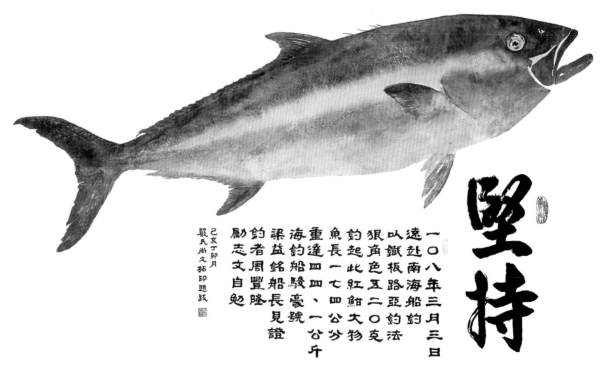

堅持

一〇八年三月三日
遠赴南海船釣
叫鐵板路亞釣法
狠角色五二〇克
釣起此紅魽大物
魚長一七四公分
重達四四、一公斤
海釣船駿豪號
梁益銘船長見證
釣者周豐隆
勵志文自勉

己亥丁卯月
嚴氏尚文拓印題跋

紅甘鰺大物，體長174公分，重達44公斤，220×110公分，2019年。（周豐隆先生典藏）

183

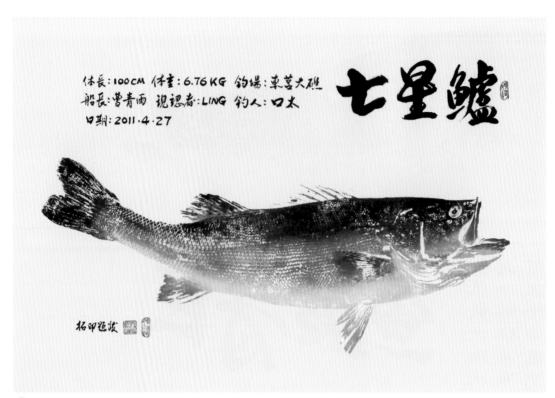

体長：100CM 体重：6.76KG 釣場：東莒大磯
船長：曹青雨 現認者：LING 釣人：口太
日期：2011·4·27

七星鱸

拓印題跋

七星鱸，體長 100 公分，重達 6.76 公斤，2011 年。（口太典藏）

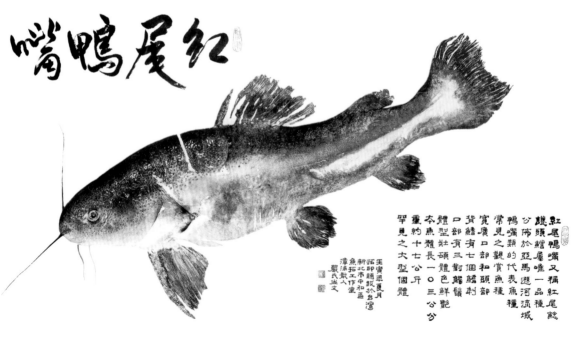

嘴鴨尾紅

紅尾鴨嘴又稱紅尾鯰
鴨頭鯰屬唯一品種
分佈於亞馬遜河流域
鴨嘴類的代表魚種
常見之觀賞魚種
寬廣口部和頭部
貨鱸有七個鯰刺
口部有三對鱸鬚
體型壯碩體色鮮艷
本魚體長一〇三公分
重約十七公斤
罕見之大型個體

王宿堯夏月
拓印題跋於台灣
新北市中和區
魚拓工作堂
漳流散人
嚴氏編文

紅尾鴨嘴，體長 103 公分，重達 17 公斤，190×85 公分，2022 年。

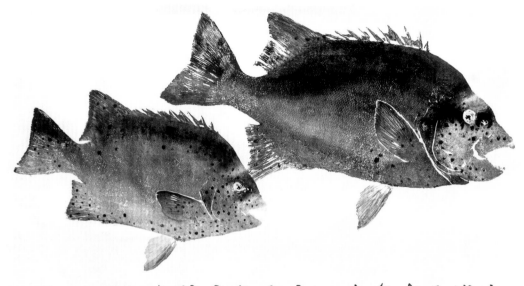

黃河走東
滇白日落
西海邊川
与流芸飄
急不可待
春容捨我
去秋髮己
襄改人生
逃寒松年
貌堂長松
音當乘雲
镐吸景醒
光彩

攝目辛丑葡月巖岩文拈題

⬜白石鯛，體長 72 公分 & 53 公分。（2019 年張福銘先生釣獲）

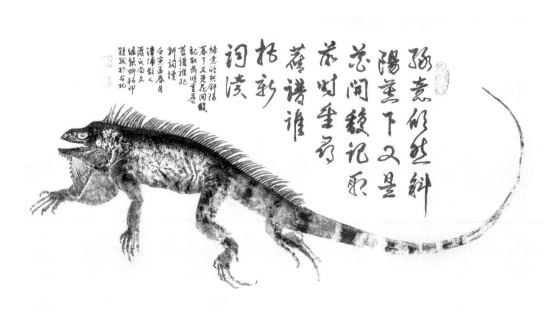

綠意依然斜
陽蕪下又是
芯間穀記取
花時重尋
蓋譜誰
拈新
詞凄

綠意依然斜陽蕪下又是花間題記取病將蓋尋舊譜誰拈新詞凄壬寅孟春月渡波散人綠鬣蜥拈卯題政於台北

綠鬣蜥，體長 150 公分，2019 年。

有鱗魚類

🔴牙鱗魨、黃紋鼓氣鱗魨、黃尾雀鯛、五線雀鯛。

一竿風月 一蓑煙雨

珍珠石斑魚拓
壬寅年秋月
霞氏尚文題跋

白毛紅槽

淡水珍珠石斑，84×51 公分，2022 年。

竹筴魚，84×51 公分，2023 年。

一壺清酒 一竿風

壬寅秋月然美魚
霞尚文拓題

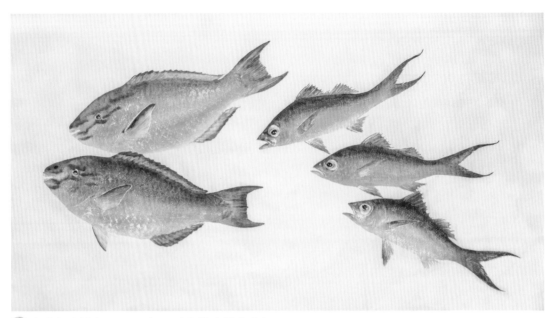

藍鸚哥與長尾鳥，2019 年。（美居建設典藏）

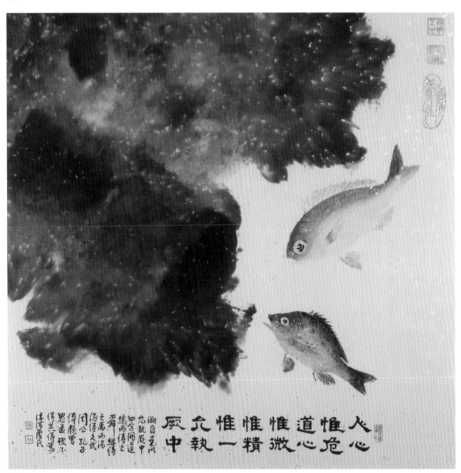

紅槽與櫻鯛，1990 年，基隆文化中心典藏。

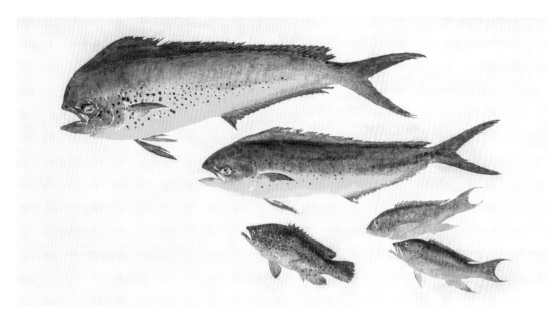

鬼頭刀與藍點石斑、紅條，2019 年。（羅新福先生典藏）

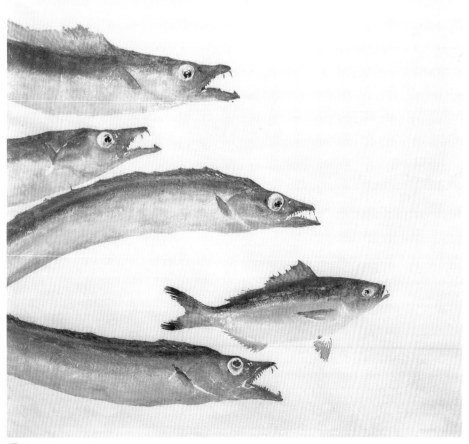

白帶魚與紅尾鮗，2017 年。

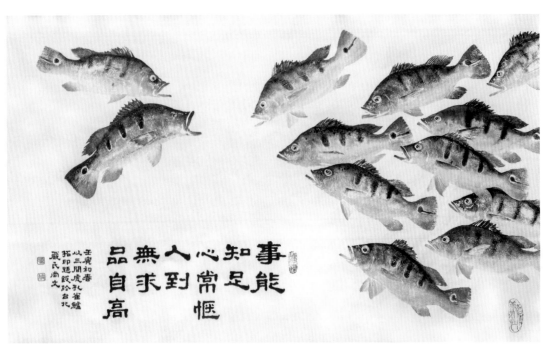

事能知足心常惬
人到無求品自高

壬寅初春
以三間虎孔雀鱸
拓印題跋於台北
殷氏尚文

三間虎孔雀鱸，2022 年。

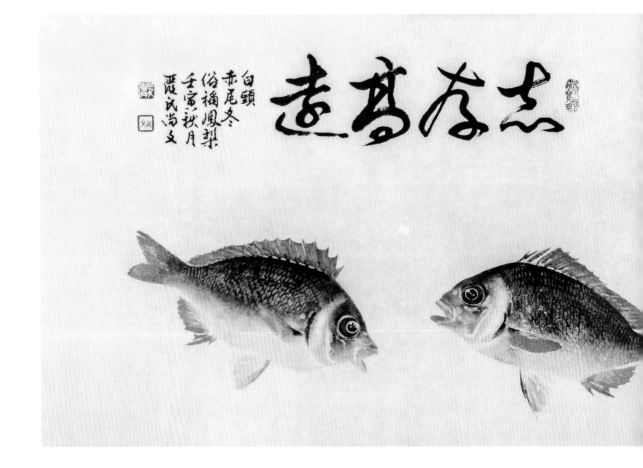

志存高遠

白頸
赤尾冬
俗稱鳳梨
壬寅六秋月
殷氏尚文

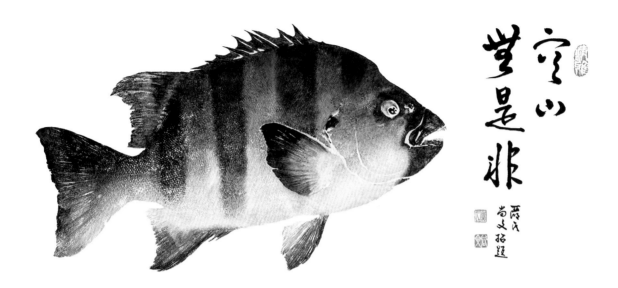

空山

是非

歷代尚文拓延

條石鯛／橫帶石鯛，2019 年。（羅永旭先生典藏）

白頸赤尾鮗／鳳梨，
84×51 公分，2022 年。

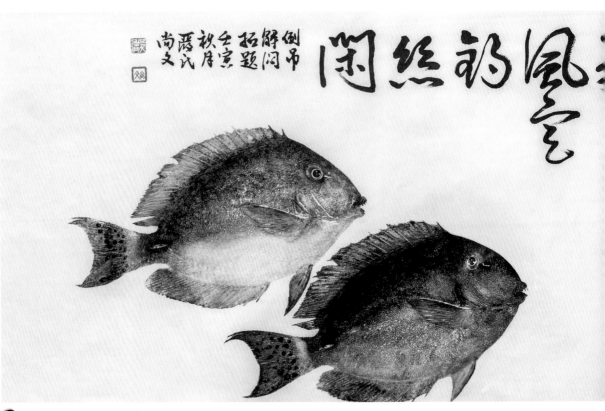

閑約約風雨

倒巾解悶招題壬寅秋月蔣氏尚文

杜氏刺尾鯛，84×51公分，
2022 年。

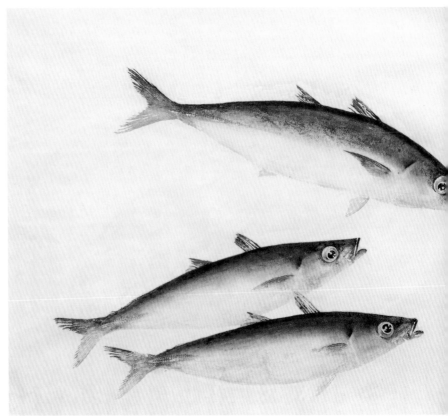

晚

戤氏尚文拓題

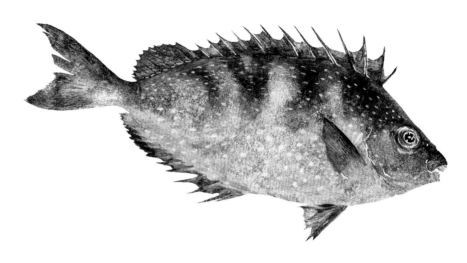

褐 臭肚魚，84×51 公分，2023 年。

春物含青

長鰺已浪
壬寅孟秋拓題
戤氏尚文

終編寸鉤
獨釣江秋

長 身圓鰺，84×51 公分，2022 年。

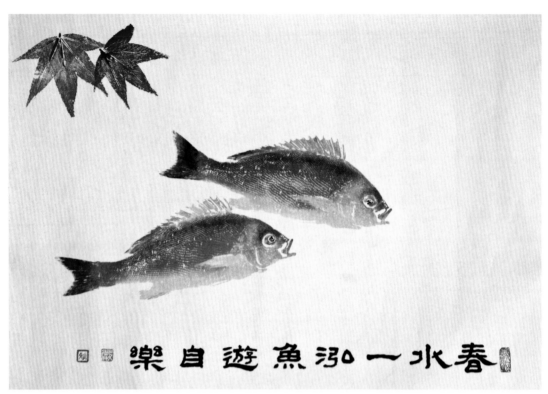

🈁線磯鱸／黃雞魚。（吳昌鴻先生典藏）

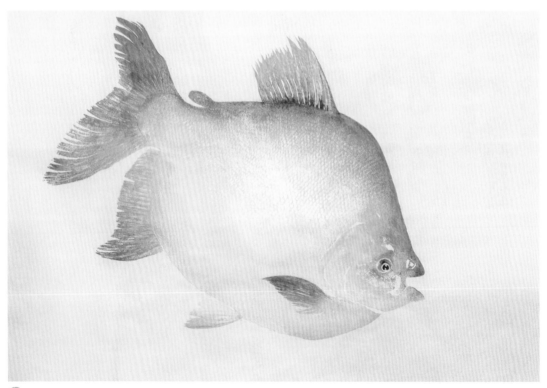

🈂子紅銀板，2023年。（張嘉宏先生提供）

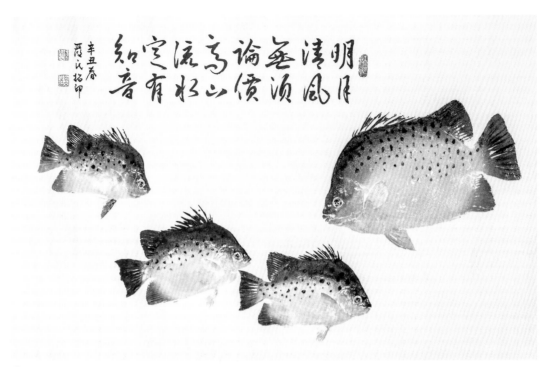

金錢魚／變身苦，2021年。

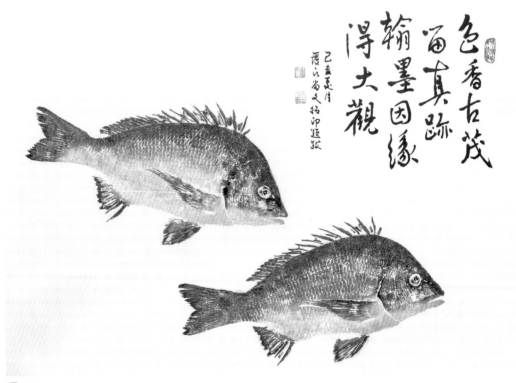

黑鯛，2019年。

真鯛，2023 年。（楊政霖先生典藏）

青雞魚，1991 年，新竹市立文化中心典藏。

雙帶鱸＆斑馬鰃沙，2017 年。

鬼頭刀獵捕飛魚，2022 年。

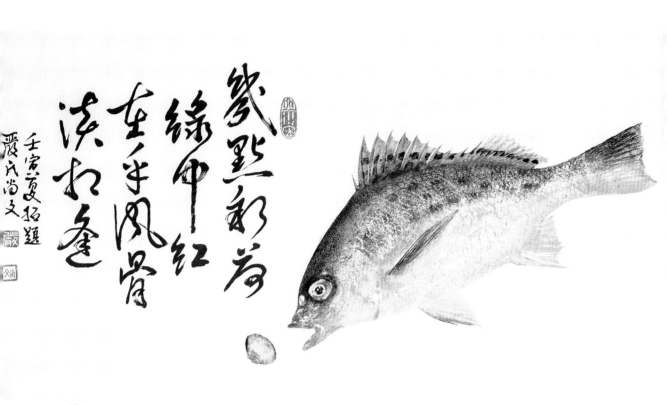

星雞魚／石鱸，2022 年。

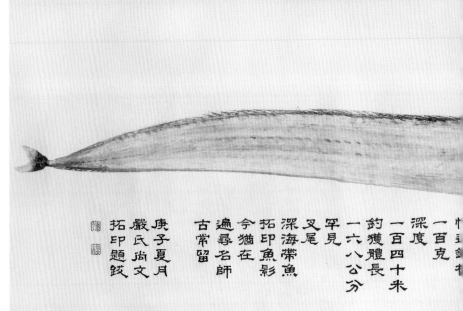

無鱗魚類

忖迷銅椎
一百克
深度
一百四十米
釣獲體長
一六八公分
罕見
叉尾
深海帶魚
拓印魚影
今猶在
遍尋名師
古常留

庚子夏月
嚴氏尚文
拓印題跋

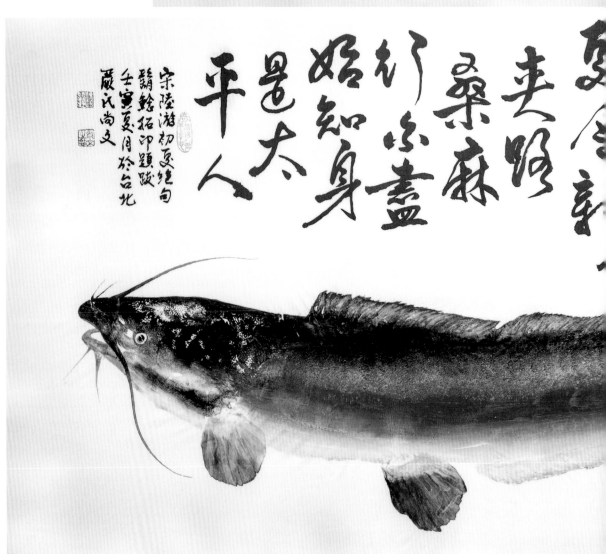

夔除辛
走眠
桑麻
行尔盡
始知身
邑太
平人

宋陸游初夏絕句
鯰鯰拓印題跋
壬寅夏月於台北
嚴氏尚文

蟾鬚鯰／泰國塘虱，2022 年。

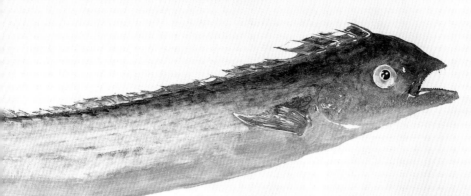

魚龍

華堂

集

祥瑞

勇志

薇羽

增

富貴

一〇九年
歲次庚子
六月母光
晴天
微風平浪
台東

紛紛

紅紫

已成塵

布穀

聲中

叉尾深海帶龍，2020 年。
（賴勇志先生典藏）

鯆魚，2022 年。

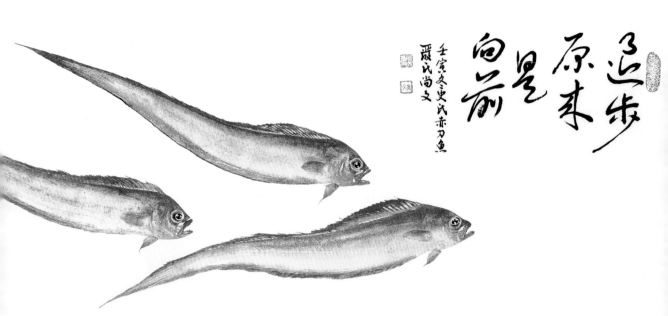

史氏赤刀魚，84×51 公分，2022 年。

尖齒鬍鯰，2020 年。

中華圓扇鰩，2017 年。

三點蟹
壬寅秋拓題
嚴尚文

🔴星梭子蟹／三點蟹，84✕51公分，2022年。

🔵斑蝟對聯，1991年。

菊秋染胭味臺燦
黃深　脂美腴　映

趣妙韻拓彩蝦　拓題尚文

白蝦，2020 年。

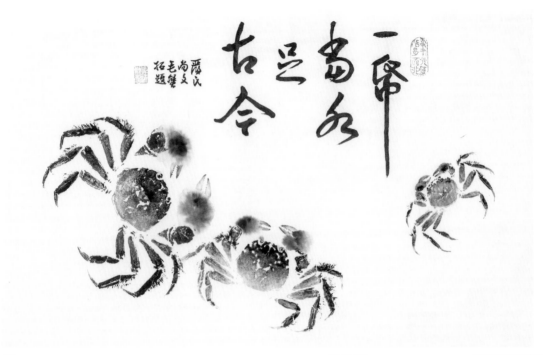

毛蟹，2020 年。（倪進光先生提供）

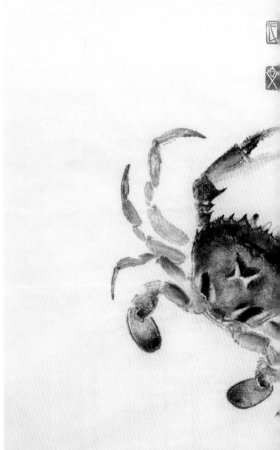

細點圓趾蟹／牛角蹄，
84×51公分，2022年。

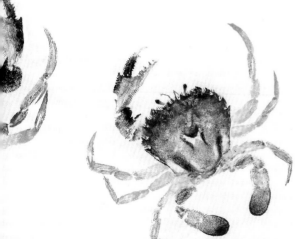

泰國蝦。

秋風起

紫膳

公孫

來

細點圓趾蟹
俗稱牛腳蹄
壬辰秋月
嚴尚文

淡水
魚類

🔵 鯽魚，84×51 公分，2022 年。

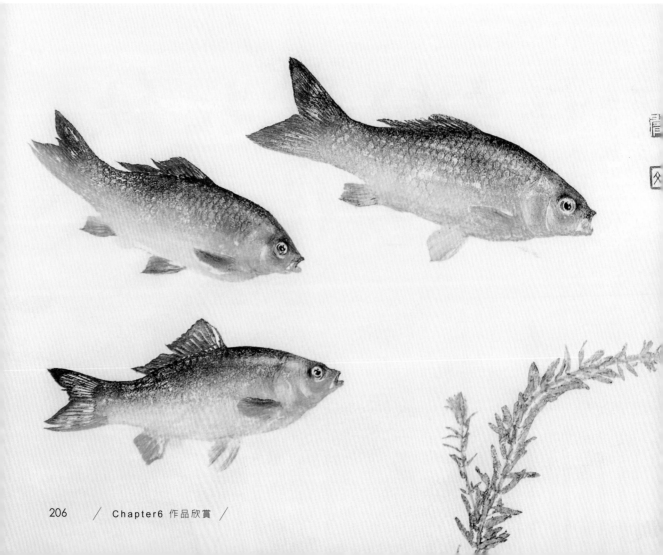

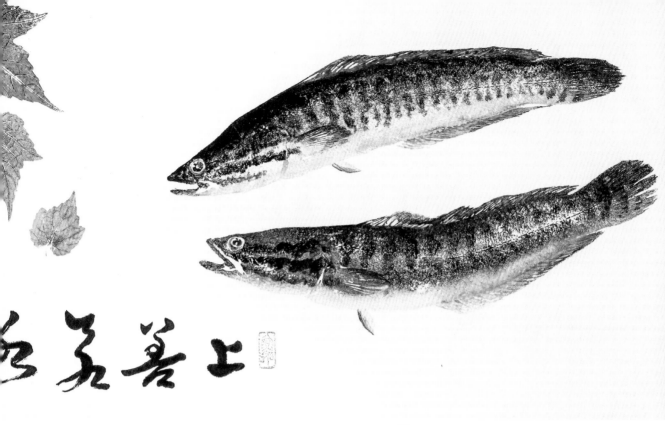

上善若水 白

臺灣斑鱧，100×50 公分，2020 年。

紅燒蒸烤
土鯽
好滋味

瑞霖

壬寅夏于台北

伺探曲腰總統魚翹嘴
掌握季節六候水色
習性擬態拋投搖控
覓餌慢收小跳跑衝
速度誘哄發揮想像
沉浸在路亞釣世界

壬寅仲夏 拓題 嚴尚文

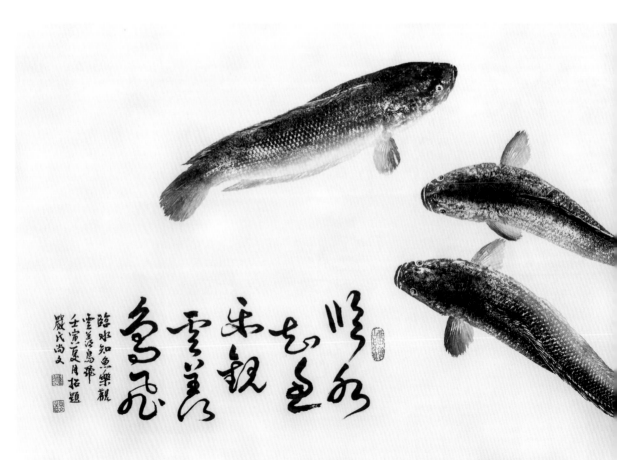

臨水知魚樂觀
雲彩魚鳥飛
壬寅夏月拓題
嚴氏尚文

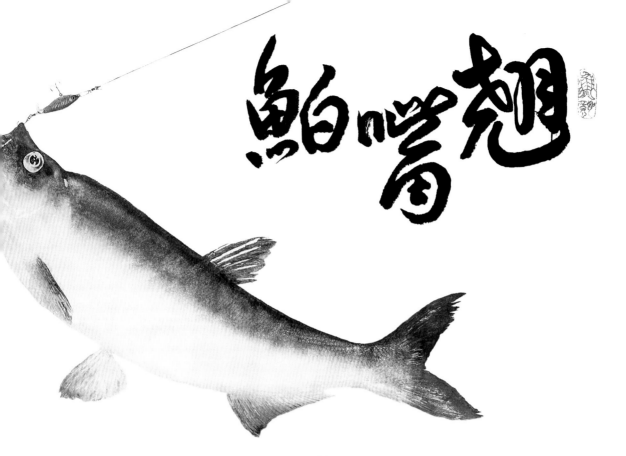

翹嘴鮊／曲腰魚，2022 年。

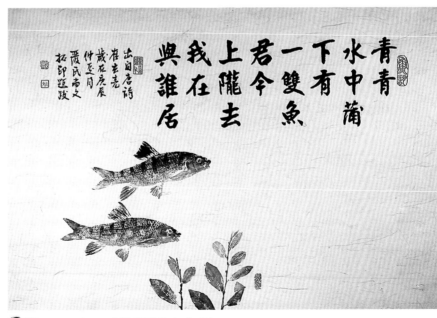

青青水中蒲

下有一雙魚

君今上隴去

我在與誰居

出自唐詩

崔去堯

歲在庚辰

仲至月

援氏尚文

拓印題跋

石鱥，2000 年。（鄭聰明先生典藏）

線鱧／泰國鱧，2022 年。

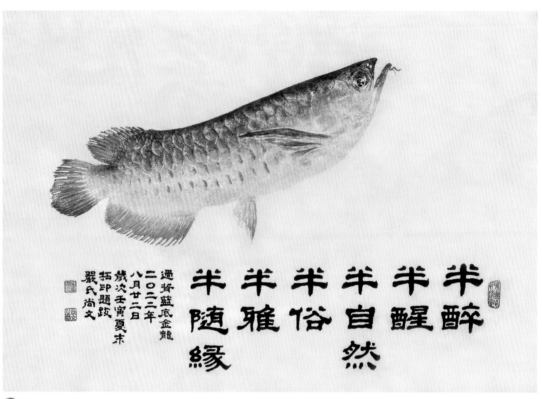

金龍，2022 年。

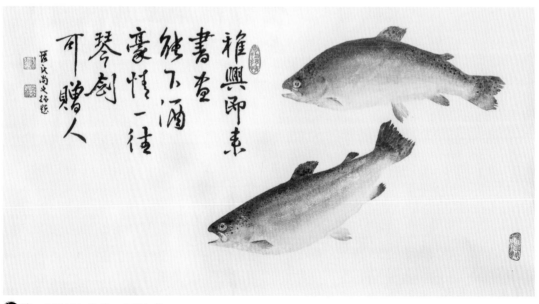

虹鱒，84×51 公分，2021 年。

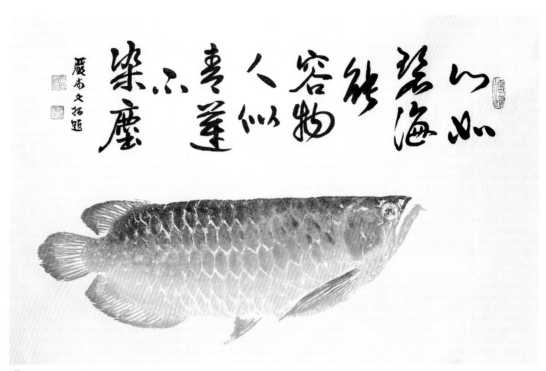

心如碧海能容物
人似青蓮不染塵

歲尚文拓題

紅龍，2021 年。

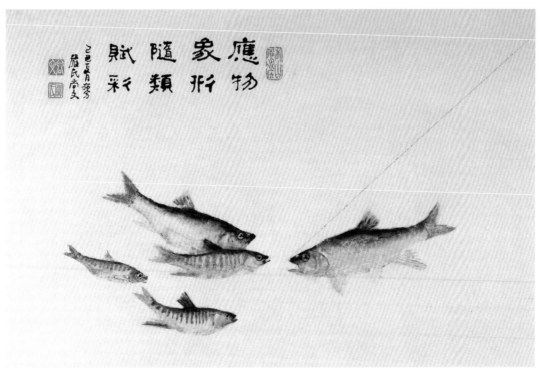

應物象形
隨類賦彩

己巳長夏寫於
龐氏尚文

粗首馬口鱲／長鰭馬口魚，1989 年。

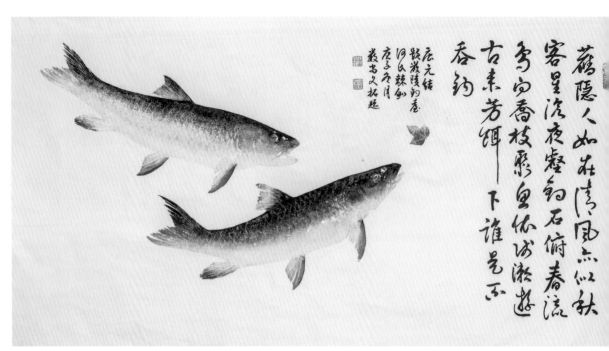

何氏棘魞，150×82 公分，2020 年。

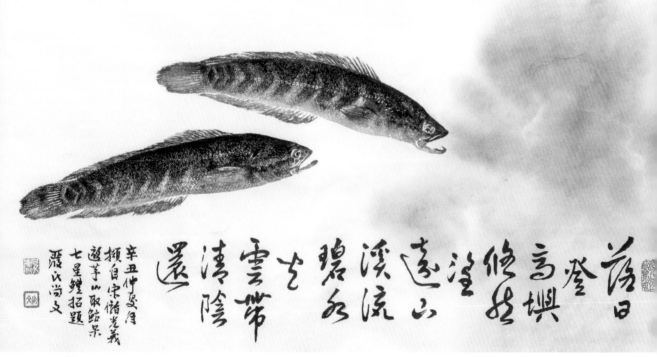

月鱧／七星鱧，2021 年。

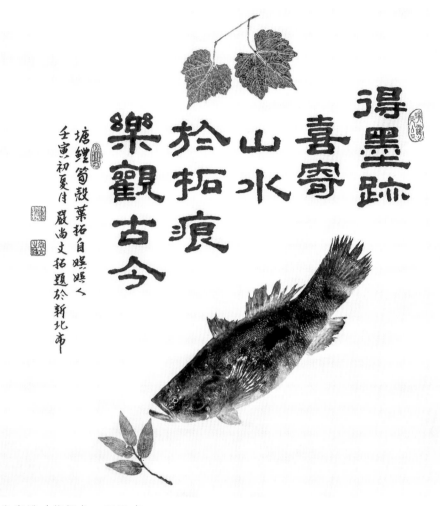

得墨跡
喜寄
山水
於拓痕
樂觀古今

塘鱧筍殼葉拓自娛娛人
壬寅初夏仲 嚴尚文拓題於新北市

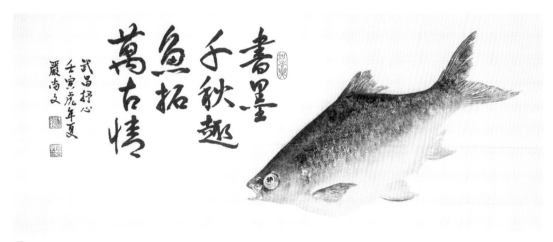

斑駁尖唐鱧／筍殼魚，2022 年。

書墨千秋趣
魚拓
萬古情

武昌抒心
壬寅虎年夏
嚴尚文

高體高鬚魚／武昌魚，84×51 公分，2022 年。

頭足
類

軟絲，2016 年。

氏尚文拓題

小花枝，1989 年。

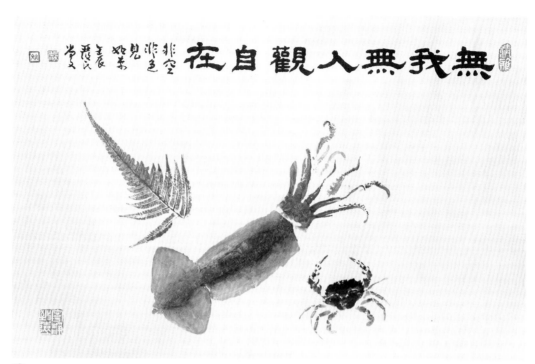

魷魚，2012 年。

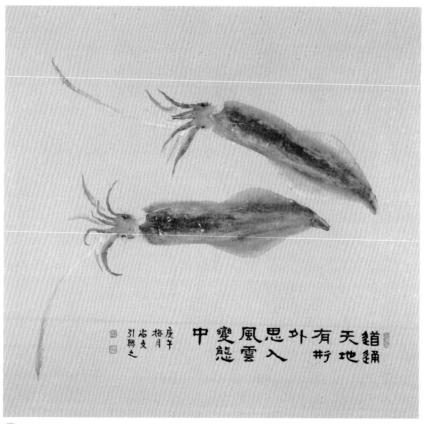

透抽，1990 年。（楊秀梅女士典藏）

1989〜1991 年

1989.9，臺北市國軍文藝活動中心，首度舉辦魚拓展。

1990.7，臺中自然科學博物館舉行爲期 60 天魚拓研習活動。

1991，省漁業局水產展示會中展示作品及推廣。

1991，馬來西亞沙巴洲（Saba），斗湖華人聯合會，受邀進行魚拓教學推廣。

1992 年

1992.6.10〜21，新北市立文化中心，嚴尙文魚拓藝術全臺巡迴展覽首站。

1992.6.14，新北市立文化中心，魚拓親子教學（家庭日）。（A）

1992.6.24〜7.5，宜蘭縣立文化中心，魚拓藝術巡迴展覽第二站。

1992.6.28，宜蘭縣立文化中心，魚拓親子教學（家庭日）。

1992.7.19，內湖焚化廠，環保小叮噹魚拓研習會。

1992.8.2，新北市立文化中心，魚拓親子教學（家庭日）。（B）

1992.8.9〜19，高雄市立文化中心，魚拓藝術巡迴展覽第三站。

1992.8.16，高雄市立文化中心，魚拓親子教學（家庭日）。（A）

1992.8.17，新北市立文化中心，八十一年度「夏季兒童藝術週」魚拓研習活動。（A）

1992.8.22〜30，花蓮縣立文化中心，魚拓藝術巡迴展覽第四站。

1992.8.23，花蓮縣立文化中心，魚拓親子教學（家庭日）。

1992.8.26，新北市立文化中心，八十一年度「夏季兒童藝術週」魚拓研習活動。（B）

1992.9.2，應邀法國名酒 MATELL 海上遊艇魚拓示範。

1992.9.13，高雄市立文化中心，魚拓親子教學（家庭日）。（B）

1992.9.8〜20，基隆市立文化中心，魚拓藝術巡迴展覽第五站。

1992.9.20，基隆市立文化中心，（家庭日）魚拓親子教學。

1992.10.20〜11.1，新竹市立文化中心，魚拓藝術巡迴展覽第六站。

1992.10.23，雲林教養院，舉辦「教師魚拓研習會」。

1992.10.25，新竹市立文化中心，魚拓親子教學（家庭日）。（A）

1992.11.1，新竹市立文化中心，魚拓親子教學（家庭日）。（B）

1992.11.6〜15，臺東市文化中心，魚拓藝術巡迴展覽第七站。

1992.11.8，臺東市文化中心，魚拓親子教學（家庭日）。

1992.12.11，民生報「釣魚教室」魚拓研習活動。

1992.12，「全國釣具展」專題演講 ── 魚拓製作。

1993 年

1993.2.27〜3.7，國際海洋年「大海的饗宴」魚拓展（基隆海洋大學）。

1993.2.28，國際海洋年「大海的饗宴」魚拓研習活動。（A）

1993.3.7，國際海洋年「大海的饗宴」魚拓研習活動。（B）

1993.3，華一書局「走向大自然」魚拓專欄報導。

1993.3，桃園縣立文化中心，魚拓藝術巡迴展覽第八站。

1993.3，桃園縣立文化中心，魚拓親子教學（家庭日）。

1993.4.4，「臺灣區第一屆擬餌釣賽」魚拓示範教學。

1993.4.7，新竹市西區扶輪社月例會魚拓專題演講。

1993.5.9，「第二屆全國釣具展」魚拓推廣示範教學。

1993.6.11，琉球漁會四健會魚拓推廣研習活動。

1993.6.24，「第十五屆亞洲盃拖釣比賽」（鬼頭刀魚拓示範）。

1993.7.14，基隆海洋大學，「認識海洋」暑期魚拓教學研習活動。

1993.7.25，臺中市立文化中心，親子魚拓家庭日活動。

1993.8，《藝術資訊雜誌》專題報導「魚拓藝術」。

1993.9.30～10.3，「國際漁業展」主題館「魚拓展覽會」。

1993.9.31，民生報「好魚鬥相報」魚拓專題演講。

1993.10.24，萬里海事職校「魚拓展示會」及教學展覽活動。

1993.11，中華電信局發行嚴氏作品魚拓電話卡（芭蕉旗魚／紅龍）兩款總計 1350,000 張。

1993.11.28，國立海洋生物博物館籌備處，「為魚著彩衣」魚拓研習活動。（A）

1993.12.4，《小牛頓》雜誌社錄影採訪。

1993.12.9，私立輔仁大學釣魚社魚拓專題演講及示範。

1993.12.12，國立海洋生物博物館籌備處，「為魚著彩衣」魚拓研習活動。（B）

1993.12.12，東港漁會「四健會」魚拓推廣教學研習會。

1994 年

1994.1.13，中國電視公司「雞蛋碰石頭」節目，魚拓教學錄影。

1994.2，國立海洋生物博物館籌備處，「為魚著彩衣」魚拓研習活動。（C）

1994.3.20，國立海洋生物博物館籌備處，「為魚著彩衣」魚拓研習活動。（D）

1994.4.23，東港漁會四健會魚拓教學研習會。

1994.4.25，公共電視「拓片之旅」，魚拓製作節目錄影。

1994.4.27，高雄林園區漁會，中芸國小 —— 漁業宣導活動，魚拓研習會。

1994.4.27，高雄林園區漁會，汕尾國小 —— 漁業宣導活動，魚拓研習會。

1994.5.6，彰化區漁會，鹿港高中魚拓推廣研習活動。

1994.6.22，小琉球漁會魚拓 T 恤。

1994.6.21，枋寮漁會四健會推廣研習活動。

1994.10.16，中華娛樂船協會「十月的海，十月的愛」魚拓教學示範研習活動。

1995 年

1995.3.9，馬來西亞沙巴洲（Saba），巡迴展覽暨示範教學活動。（斗湖，中學生研習營）

1995.3.10，馬來西亞沙巴洲（Saba），巡迴展覽暨示範教學活動。（斗湖，華人總會）

1995.3.12，馬來西亞沙巴洲（Saba），巡迴展覽暨示範教學活動。（山打根，中學生研習營）

1995.3.20～4.5，國產汽車總公司魚拓展示會，嘗試商業和藝術之結合。

1995.4.15，小琉球「黑鯛魚苗放流活動」教學及承製嘉鱲魚拓 T 恤。

1995.4.15，文建會全國文藝季，基隆和平島（社寮漁唱）學生 500 人魚拓親子樂活動。

1995.4.16，文建會全國文藝季，基隆和平島（社寮漁唱）學生 800 人魚拓親子樂活動。

1995.5.5，小琉球四健會魚拓教學。

1995.6.15，臺灣省漁業局「漁民節」魚拓推廣教學。

1995.9.6，小琉球四健會魚拓推廣教學。

1995.9.10，蘇澳漁會「漁民節」魚拓推廣教學。

1995.10，臺灣大學釣魚社，魚拓推廣教學。

1996 年

1996.2.6，淡水漁會（八里民眾服務社）四健會魚拓教學。（A）

1996.2.7，淡水漁會（沙崙天生國小）四健會魚拓教學。（B）

1996.3.16，小琉球四健會魚拓推廣教學。（A）

1996.3.17，小琉球四健會魚拓推廣教學。（B）

1996.3.29，太陽衛視臺開播典禮。（連續主持魚拓世界單元，計 16 集之轉播節目）。

1996.4.26 ～ 27，枋寮漁會文化藝術季，魚拓藝術作品展覽。

1996.5.26，漁業局「小小魚兒有新家」梗坊漁港黑鯛放流活動，魚拓藝術教學展示活動。

1996.7.6 ～ 7，馬來西亞沙勞越，美里文化藝術活動，五日巡迴魚拓藝術推廣教學展示。

1996.8.7，工商時報及臺北市佳音廣播電臺，「一元起家」節目專欄報導魚拓藝術。

1997 年

1997.2.3，淡水漁會（八里鄉民眾服務社）四健會魚拓推廣教學。

1997.2.17 ～ 20，中國北京「國際釣具展」應邀魚拓作品交流展覽

1997.4.20，小琉球「嘉鱲魚苗放流」活動。

1997.5.7，新北市貢寮漁會「四健會」魚拓推廣教學。

1997.5.25，漁業局在鼻頭角舉辦「親子樂翻天」黑鯛魚苗放流及魚拓研習活動。

1997.6.26，臺南縣八十六年「虱目魚節暨漁民節」慶祝大會，魚拓研習會活動。

1997.7.5 ～ 9，臺北市 SOGO 百貨公司，魚拓 DIY「動手做」親子活動研習營。

1997.7.13，應邀為臺北市淡水捷運站之宣傳，魚拓教學活動。

1997.7.27，新北市澳底「貢寮漁會」主持學生魚拓教學。

1997.10.10，應宜蘭「鯖魚節」蘇澳鎮鎮公所主辦「花飛魚躍」魚拓教學示範研習活動。

1997.10.27，澳底貢寮漁會、四健會魚拓教學。

1998 年

1998.3.14 ～ 15，臺北魚市場，嘉年華會為魚著彩衣全天教學展示活動。（華中橋河濱公園）

1998.3.24，貢寮漁會四健會魚拓推廣教學。

1998.8.18，貢寮漁會四健會魚拓推廣教學。

1998.12.8，新北市福隆福連國小魚拓推廣教學。

1999 年

1999.2.20，發行魚拓作品之撲克牌及杯墊、書籤、明信片。

1999.3.13，TVBS 年代影視「魚癡列傳」錄影。

1999.4.4，臺灣水產試驗所「澎湖水族館」之週年慶魚拓教學 DIY 活動。

1999.5.9，臺灣水產試驗所「澎湖水族館」之週年慶魚拓教學 DIY 活動。

1999.4.4 ～ 10.30，臺灣水產試驗所澎湖水族館為期半年魚拓作品展覽活動。

2000 年

2000.2.2，應邀為臺北市私立薇閣中學全校師生作魚拓藝術專題演講。

2000.3.2，應邀東港漁會為「黑鮪魚」製作大型魚拓。

2000.3.11，應邀馬祖東引鄉圖書館魚拓推廣教學（第一場）。

2000.3.11 ～ 5，應邀馬祖東引鄉圖書館魚拓作品展覽。

2000.3.19，應邀梧棲臺中港區藝術館魚拓親子（50 組）教學活動。

2000.3.20 ～ 31，應邀馬祖連江縣社教館主持魚拓作品展覽。

2000.3.7 ～ 21，應邀梧棲臺中港區藝術館之開館活動，魚拓作品展覽。

2000.3.25，應邀馬祖連江縣社教館主持魚拓教學（第二場）。

2000.4.30，應邀東港漁會製作大型魚拓（重達 230 公斤黑鮪魚）。

2000.11，基隆水產試驗所永久收藏魚拓作品四件。

2000.12.29，新北市貢寮漁會魚拓推廣教學。

2001 年

2001.6.27，宜蘭縣蘇澳海事水產學校教師研習會舉辦「魚拓研習營」。

2001.7.25，新北市貢寮國小魚拓推廣教學。

2001.10，臺北市陽明山青商會月例會舉辦「魚拓藝術」專題演講。

2002 年

2002.2.26，《華視新聞雜誌》「魚拓藝術」專題報導。

2002.8.23，太陽衛視「縱橫四海」節目錄影（魚拓 DIY）。

2002.11.20，國立海洋科技博物館籌備處——社會大學終身學習魚拓研習活動。

2002.10.1 ～ 12.31，新北市坪林茶業博物館「魚水歡」聯展。

2002.12.2，國際灘釣比賽贈呂秀蓮副總統紅尼羅作品典藏。

2003 年

2003.1.11 ～ 6.30，臺東水族館舉辦嚴尚文魚拓作品展覽。

2003.3.5，新北市貢寮漁會「新北市教師魚拓研習營」。

2003.7.15，新北市坪林鄉護魚成果展示暨魚拓親子教學活動。

2003.10.3 ～ 10，「水水臺灣」漁業週，魚拓教學暨展覽活動。

2003.10.8，臺東縣「油帶魚嘉年華會」魚拓教學 DIY。

2004 年

2004.4.30 ～ 5.3，中國天津東麗湖國際魚拓製作研討會。

2004.5.2，中國北京四海釣魚「大話釣魚」節目錄影。

2004.5.14，嚴老師應邀東森電視綜合臺「大生活家」節目錄影。

2004.12.8，新北市和美國小教師魚拓研習。

2004，遠流出版社《臺灣魚故事》出版封面魚拓作品。

2005 年

2005，花蓮漁業資源保育種子教師研習營活動。

2006 年

2006.3，新竹西區扶輪社「魚拓藝術」專題演講。

2006.9.19 ～ 26，應邀參加中國貴州省銅仁縣首屆大型魚拓文化交流活動。

2006.10.27，受聘爲「中釣網魚拓會」顧問。

2007 年

2007.3，臺北長安扶輪社「魚拓藝術」專題演講。

2007，新北市豐珠國民中小學魚拓研習。

2007，應邀東港黑鮪魚季爲「黑鮪魚」製作大型魚拓作品。

2010 年

2010.6.9，基隆海洋大學社大魚拓研習。

2012 年

2012.8.25，魚拓研習營（第一期）。

2012.10.23 ～ 30，基隆監獄魚拓藝師班研習（第一期）。

2012.11.18，基隆監獄魚拓藝師班研習營（第二期）。

2012.11.18，臺南永安石斑魚文化季展出大石斑作品。

2013 年

2013.2.8 ～ 3.15，基隆市議會「第一期魚拓藝師班」師生聯展。

2013.3.5，基隆監獄第二～三期魚拓藝師班研習。

2013.3.22，仰德扶輪社專題演講。

2013.9.14，南海扶輪社專題演講。

2013.9.10 基隆市仁愛區樂齡學習中心「拓印好好玩」第一～二期培訓。

2014 年

2014.1 ～ 7，基隆市仁愛區樂齡學習中心第 2 ～ 5 期拓印班培訓。

2014.7 應邀至法國巴黎羅浮宮展出「釣魚臺魚拓長卷」魚拓作品，成爲臺灣魚拓藝

術在國際藝術殿堂展出之第一人。

2014.7.19～8.9，新北市立圖書館樹林區東昇分館拓印研習。

2014.9，基隆監獄「第五期魚拓藝師班」培訓。

2014.11.15，國立海洋科技博物館魚拓藝術展。

2014.12.3，基隆市仁愛國小校外教學。

基隆監獄「第四期魚拓藝師班」培訓（11週）研習活動。

基隆社區大學舉辦魚拓體驗營課程。

新北市客家文化園區魚拓藝術個展。

2015年

2015.3.2～3.30，基隆監獄魚拓藝師培訓班第五期成果展；市政府舉辦作品展。

2015.3.10，屏東縣東港高中美術班老師拓印研習。

2015.3.12，國際青年商會中華民國總會參議會北區會專題演講。

2014.3.20，新北市樹林區圖書館總館志工研習營。

2014.4.18～6.20，新北市樹林區圖書館拓印班研習。

2015.3.12，青商會參議會北區委員會專題演講。

2015.3.17，桃園中區扶輪社專題分享。

2015.4.16，仁愛樂齡中正公園戶外拓碑活動。

2015.4.27，大里遊客中心戶外拓碑活動。

2015.5.10，大園扶輪社專題演講。

2015.5.29，更生保護會西門町紅樓展示活動。

2015.6.23，桃園市秧秧社婦女團體專題演講。

2015.7.31，臺北東北扶輪社專題演講。

2015.8.20，臺北敦化扶輪社專題演講。

2015.9.7，長安扶輪社專題演講。

2015.9.15，基隆市政府舉辦2015年度失業婦女職業訓練開課。

2015.10.08，基隆市智慧學習型城市培訓活動。

2015.10.24，新北市立北大高中圖書館社「動手做魚拓」親子活動。

2015.9.12～2016.1.13，臺北科技大學樂齡大學拓印藝術班。

基隆市仁愛區樂齡學習中心「拓印好好玩」第5～8期培訓課程。

基隆監獄「第6～7期魚拓藝師班」培訓研習活動。

2016年

2016.1.6，東和扶輪社專題演講。

2016.3.24，陽光扶輪社專題演講。

2016.3.14，教育電臺「海洋之窗──臺灣海洋向前行」錄影錄音。

2016.4，臺北市防癌協會雙月刊專欄報導。

2016.4.6，新北市北大高中網博評審。

2016.5.14，樹林區圖書館三多分館拓印班研習。

2016.5.19，臺北市永康扶輪社專題演講。

2016.7.16，參議會北區會慶祝父親節魚拓活動。

2016.7.23，樂生兒童葉拓活動。

2016.8.7，臺中市西屯區何仁社區發展協會魚拓活動。

2016.10.22，宜蘭縣文化局 —— 村落美學魚拓之美活動。

2016.7 ～ 9，新北市樹林區圖書館三多分館拓印班研習。

2016.8.5，國立海洋科技博物館／基隆市樂齡學習中心成果展示活動。

2016.10.28 ～ 2016.11.25，臺北科技大學樂齡大學拓印藝術班。

2016.8.11，ELLE 國際珠寶服裝雜誌 租借作品搭配珠寶刊登報導。

2016.12.20，觀樹教育基金會魚拓教學。

2016.12.16，南區扶輪社專題演講。

基隆監獄「第 8 ～ 9 期魚拓藝師班」培訓研習活動。

基隆市仁愛區樂齡學習中心 11 ～ 13 期拓印藝術班。

中華民國防癌協會特刊報導。

2017 年

2017.3.1，仰德扶輪社專題演講。

2017.4.17，明水扶輪社專題演講。

2017.4.24，公共電視探訪。

2017.5.9，蔡詩萍作家主持文人政事節目錄影。

2017.6.21，基隆市政府 2017 年度失業婦女職業訓練。

2017.7.14，漁業署漁業電臺專訪。

2017.8.10，慈雲寺碑拓活動。

2017.9.28，樂齡八堵古碑戶外拓印活動。

2017.10.24，華中扶輪社專題演講。

2017.11.15，北投扶輪社邀請專題。

2017.12.5，基隆監獄「第 11 期魚拓藝師班」研習結訓。

2017.12.7，基隆更生保護會 監外班結訓典禮。

2017.12 基隆市仁愛區樂齡學習中心 14 ～ 15 期拓印藝術班。

基隆監獄「第 10 期魚拓藝師班」培訓（11 週）研習。

基隆監獄「第 11 期魚拓藝師班」培訓（11 週）研習。

財團法人臺灣更生保護會基隆分會魚拓藝師監外培訓班 12 週。

2018 年

2018.4.10，臺北文林扶輪社（轉呈藝術 賞玩魚拓）。

2018.6.2，新北市立圖書館板橋四維分館 魚拓藝術 專題講座。

2018.8.15，福齡扶輪社專題演講（轉呈藝術 賞玩魚拓）。

2018.9.12，華朋扶輪社專題演講（轉呈藝術 賞玩魚拓）。

2018.10.11，百齡扶輪社專題演講（轉呈藝術 賞玩魚拓）。

基隆市仁愛區樂齡學習中心 16-17 期拓印藝術班。

2019 年

2019.1.17，新北市立永和圖書館專題講座。

2019.3.20，草山扶輪社專題演講（轉呈藝術 賞玩魚拓）。

2019.4.8，魚拓入門班研習。

2019.5.10，珍愛扶輪社專題演講（轉呈藝術 賞玩魚拓）。

2019.5.23，華岡扶輪社專題演講（轉呈藝術 賞玩魚拓）。

2019.6.11，民生扶輪社專題演講（轉呈藝術 賞玩魚拓）。

2019.6.19，內湖扶輪社專題演講（轉呈藝術 賞玩魚拓）。

2019.7.17，雙溪扶輪社專題演講（轉呈藝術 賞玩魚拓）。

2019.7.28，鄭成功感恩聯誼會蘆竹魚拓體驗。

2019.8.22，忠信扶輪社專題演講（轉呈藝術 賞玩魚拓）。

2020 年

2020.1.1 ～ 3.22，宜蘭阮義忠故事館魚拓之藝展覽。

2020.1.10，中正扶輪社專題演講（轉呈藝術 賞玩魚拓）。

2020.7.26，新北市草里釣魚吧系列 —— 魚拓 DIY 體驗活動。

2020.12.1，宜蘭阮義忠故事館年鑑合輯簽書會。

拓印藝術編入八年級國中藝術課本（翰林出版社）。

2021 年

2021.3.29，國際扶輪 3521 地區藝文展（張榮發基金會）。

2021.8.7，臺灣海洋教育中心電子報 —— 第二十期專欄介紹。

2022 年

2022.3.7，桃園市文化國小 110 年度科學體驗魚拓探索研習。

2022.5.2，魚拓探索體驗班。

國家圖書館出版品預行編目 (CIP) 資料

魚拓自然－嚴尚文作；一初版 .一台中市：
晨星出版有限公司，2023.07 面； 公分 . 一
（自然生活家 ；50）
ISBN 978-626-320-453-9（平裝）

1.CST：魚 2.CST：拓印藝術品

993.71　　　　　　　　　　112005325

詳填晨星線上回函
50 元購書優惠券立即送
（限晨星網路書店使用）

 自然生活家50

魚拓自然

作者	嚴尚文
主編	徐惠雅
執行主編	許裕苗
版型設計	許裕偉
封面設計	ivy_design 設計工作室

創辦人	陳銘民
發行所	晨星出版有限公司
	台中市 407 工業區三十路 1 號
	TEL：04-23595820　FAX：04-23550581
	E-mail：service@morningstar.com.tw
	http：//www.morningstar.com.tw
	行政院新聞局局版台業字第 2500 號
法律顧問	陳思成律師
初版	西元 2023 年 07 月 06 日

總經銷	知己圖書股份有限公司
	106 台北市大安區辛亥路一段 30 號 9 樓
	TEL：02-23672044 / 23672047　FAX：02-23635741
	407 台中市西屯區工業 30 路 1 號 1 樓
	TEL：04-23595819　FAX：04-23595493
	E-mail：service@morningstar.com.tw
	網路書店 http://www.morningstar.com.tw
讀者服務專線	02-23672044 / 23672047
郵政劃撥	15060393（知己圖書股份有限公司）
印刷	上好印刷股份有限公司

定價 **650** 元
ISBN 978-626-320-453-9

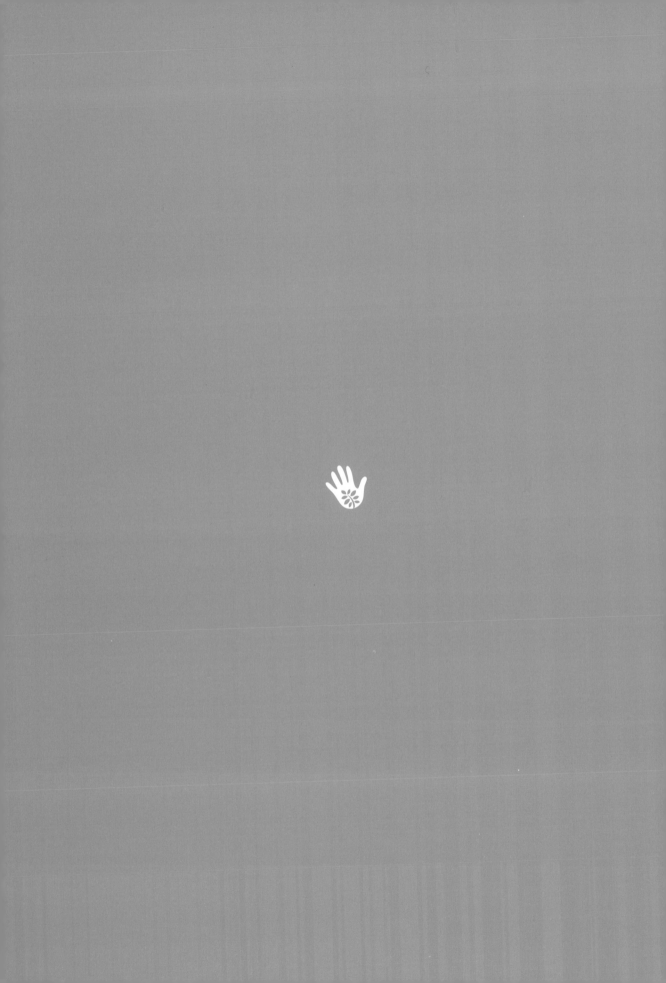